타이프라이터처럼 쓰는
영문 캘리그라피

타이프라이터처럼 쓰는

영문 캘리그라피

김상훈 hi_fooo

Typewriter
Calligraphy

타닥타닥, 타자기 대신 손으로 쓰다

○ 클래식하고 빈티지한 감성을 담은 손글씨 ○

Booksgo

아무든, 손글씨

 캘리그라피, 손글씨, 레터링 등의 취미는 혼자서 하는 경우가 많은데, 혼자서 연습을 하다 보면 얻을 수 있는 정보에 한계가 있기 마련입니다. 그래서인지 SNS에 올라오는 글씨들은 보면 비슷한 서체인 경우가 아주 많죠.

 어차피 시작하는 취미라면 남들과 다른 서체를 연습해 보는 것도 정말 좋은 경험이라 생각합니다.

 《타이프라이터처럼 쓰는 영문 캘리그라피》는 쉽게 접할 수는 없지만 낯설지 않은 타자기처럼 쓰는 폰트에 대한 이야기입니다.

 타이프라이터 폰트는 일상생활과 아주 밀접한 관계였던 타자기로 쓰인 폰트였고, 지금은 기계 자체를 찾아보기 힘들지만 폰트만은 디지털로 복원될 만큼 인기 있는 폰트이기도 하죠.

타이프라이터 폰트가 주는 특유의 레트로 감성은 여느 폰트와
도 비교가 안 될 만큼 유니크합니다.

감성 가득한 타자기 폰트를 직접 손으로 써보세요.
타닥타닥 알파벳을 완성해나가는 재미를 느낄 수 있을 겁니다.

김상훈 hi_fooo

Typewriter font Calligraphy

· *Part 01* ·

타이프라이터 폰트
시작하기

남들과 다른
타이프라이터 폰트

타이프라이터 폰트(Typewriter font)란 말 그대로 타자기에서 쓰이는 폰트를 말합니다. 기존의 캘리그라피에서 쓰는 글씨들은 처음부터 손으로 쓰기 위해 만들어진 서체(script)입니다. 하지만 타자기 폰트는 기계로 쓰기 위해 만들어진 폰트(font)입니다. 우리가 쉽게 떠올릴 수 있는 캘리그라피 서체와는 태생부터가 다르다고 할 수 있습니다.

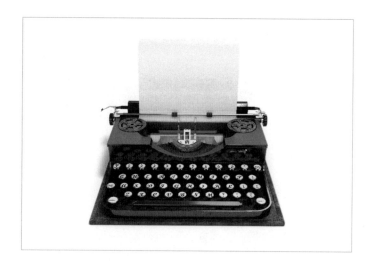

독특한 타건음과 함께 완성되는 타자기 폰트는 피아노 건반이 각각 다른 음을 내듯이 자판 하나에 알파벳 하나가 연결되어 사용자의 손가락 끝에서 알파벳이 완성될 수 있도록 도와줍니다. 타자기로 완성되는 문서들은 여러 사람이 읽기 위해 만들어지는 것이므로 가독성도 매우 중요했습니다. 타자기 폰트는 뚜렷한 직선과 원으로 이루어진 단순한 구조이므로 가독성도 매우 높습니다.

직접 타자기로 타이핑을 해본 경험이 있는 사람이라면 잘 알겠지만 수동 타자기는 키보드를 누르는 느낌과는 전혀 다른 타건감을 선사합니다. 자판을 누르면 자판과 연결된 활자대가 지렛대의 원리로 움직이며 종이에 마구마구 알파벳 자국을 남기죠. 적어도 활자대가 움직일 만큼의 힘을 지속적으로 보내주어야 된다는 뜻입니다.

고가의 기계식 키보드도 흉내 내지 못하는 긴장감을 사용자의 손가락 끝에 맴돌게 해줍니다. 오타가 생기면 수정도 힘들었으니 글자 하나하나를 절대로 쉽게 내어주지 않는 느낌이 들기 마련이죠. 정성을 다하여 한 자 한 자 눌러야만 또렷한 알파벳 하나를 얻을 수 있습니다.

타자기는 사실 정교한 기계지만 잉크 리본을 사용했던 터라 자주 사용하는 알파벳은 상대적으로 그렇지 않은 알파벳에 비해 잉크가 금방 소모되어 한 문장 안에서도 잉크의 진하기가 알파벳마다 조금씩 달라지기도 했습니다.

또한 시간이 지나면서 활자대의 활자가 조금 틀어지기라도 하면 글씨도 삐뚤어지거나 높낮이가 달라지기도 했습니다. 타자기는 기계지만 마치 사람이 손으로 쓰는 듯한 느낌을 조금이나마 느낄 수 있을 정도의 온기가 있는 기계였던 것이죠.

이러한 일련의 과정을 통해 새겨지는 타이프라이터 폰트를 손으로 직접 쓴다는 것은 상당히 흥미로운 일이었습니다.

타이프라이터 폰트를 손으로 써봐야겠다는 생각이 든 건 어느 소설 속 주인공의 타자기 치는 모습을 상상하다가 문득 '나도 타자기를 갖고 싶다.'라는 작은 생각에서 시작되었습니다. 기계로 생산하는 폰트(font)였지만, 손으로 쓰는 서체(script)로 재탄생시키는 설렘도 있는 일이었습니다.

처음부터 저는 잉크의 느낌을 최대한 살리기 위해 만년필로 연습을 하기 시작했습니다. 이 폰트를 연습하기 전에도 캘리그라피를 취미로 하고 있었기 때문에 만년필은 항상 가지고 있었죠.

사실 이런 시도는 제가 처음이 아니었습니다. SNS를 통해 해외 작가들이 남긴 손글씨 사진들을 찾아보며, 제 나름의 노하우를 얹어 하루하루 연습했습니다. 타이프라이터 폰트를 손으로 쓰기 위해 적절한 펜과 종이를 찾아내고, 그에 맞게 알파벳 모양을 조정해나가는 일이 쉽지 않았지만, 결국에는 여러 사람들이 같이 할 수 있는 방법을 찾았습니다.

많은 사람들이 쉽게 따라하고 좋아하는 모습을 보며, 타이프라이터 폰트를 손으로 써내는 일이 저만 즐겁게 느끼는 일이 아닌 많은 사람들이 즐거워 할 수 있는 일이라는 확신이 생겼습니다.

　　알파벳 하나하나를 손으로 직접 새겨나가는 작업은 캘리그라피에서 얻을 수 있는 가장 큰 즐거움 중 하나입니다. 이탤릭, 고딕, 카퍼 플레이트 등의 대중적인 서체와 더불어 타이프라이터 폰트 또한 손으로 직접 써보는 즐거움을 느낄 수 있기를 바랍니다.

타이프라이터 폰트를
쓰기 전에

타이프라이터 폰트는 기존의 펜을 이용해서 사용할 수도 있지만, 개성이 명확한 폰트인 만큼 폰트와 감성이 찰떡처럼 맞아떨어지는 펜과 종이가 있습니다. 손이 아닌 타자기로 친 듯한 느낌의 타이프라이터 폰트를 쓰기 위해서 필요한 준비물에 대해 알아보겠습니다.

펜

연필만으로도 충분히 연습할 수 있지만 좀 더 빈티지한 느낌을 살리고 싶다면 만년필을 추천합니다. 그리고 다이어리 꾸미기와 같이 아기자기한 느낌을 원한다면 사쿠라 젤리롤 펜도 좋아요.

○ 연필

'연필이라 쓰고 기본이라 읽는다.'고 해도 과언이 아닐 정도로 가장 대중적인 필기구죠. 쉽게 구할 수 있고 거부감이 없다는 장점이 있습니다. 그리고 사각거리는 필기감은 물론이고 살짝 거친 맛이 있기 때문에 글씨를 교정할 때는 연필만 한 도구가 없습니다.

다만 심이 닳게 되면 글씨의 두께가 서서히 달라지므로 카퍼 플레이트처럼 획의 두께가 달라지는 서체에는 문제가 없겠지만, 우리가 쓸 타이프라이터 폰트와 같이 모든 획의 두께가 일정한 모노라인 서체에 쓰기에는 살짝 아쉬운 면이 있습니다. 하지만 단순 연습용이라면 문제없습니다.

○ 만년필

타이프라이터 폰트를 쓸 때 가장 권장하는 필기구입니다. 우선 잉크를 사용하는 만년필은 타자기로 직접 친 듯한 느낌을 주기에 가장 적합합니다. 일상생활에서 잘 사용하지 않지만 직접 사용해 보면 큰 위화감이 없고, 오히려 종이 위에 녹아드는 잉크 자국은 예상 밖의 편안함을 줍니다.

펜촉을 사용하기 때문에 필기감 또한 연필만큼 사각거리며 적절히 종이를 긁는 느낌이 들기 때문에 획이 많이 미끄럽지 않다는 장점이 있습니다.

다만 잉크를 사용하기 때문에 일반 종이에 쓰게 되면 잉크가 번지는 현상을 볼 수 있습니다. 그래서 잉크가 번지지 않는 종이를 찾아야 하는 번거로움이 있죠.

만년필로 타이프라이터 폰트를 쓴다면 꼭 M촉을 선택하기 바랍니다. E나 EF촉은 너무 가늘기 때문에 적합하지 않습니다.

만년필은 필기구 중 가장 고가에 속합니다. 그만큼 사용하는 동안 관리도 꾸준히 해야 합니다. 요즘은 보급형 만년필도 많이 나오기 때문에 용도에 맞게 적절한 만년필을 고른다면 새로운 세계를 만날 수 있으리라 생각합니다.

○ 사쿠라 젤리롤 펜

일반 문구점에서 쉽게 구할 수 있는 펜입니다. 색도 다양하고 젤 타입도 다양합니다. 종이에 영향을 받지 않으며 번지는 일도 없습니다. 다이어리 꾸미기에 아주 적합한 펜이라고 할 수 있습니다.

만년필에서 M촉을 추천하는 이유처럼 선 두께가 1mm 이상인 아쿠아립 혹은 수플레 라인을 추천합니다.

만년필에 비하면 저렴하지만 펜촉이 그때그때 달라 같은 펜이라도 같은 획으로 나오지 않을 수 있습니다. 그래서 같은 펜, 같은 색이라도 꼭 두 자루 이상 구매하는 것을 추천합니다.

종이

일상생활에서 주로 사용되는 메모지, A4 복사용지 등 실용적인 종이만 쓰다 보면 종이의 역할에 관심이 떨어지기도 합니다. 하지만 적어도 캘리그라피 영역에서의 종이는 그 역할이 아주 중요합니다. 필기구를 포함한 모든 재료를 표현해주는 밑바탕이 되기 때문입니다.

같은 필기구로 쓰더라도 종이에 따라 획을 살려주는 정도가 다릅니다. 오히려 종이가 죽어가는 획을 살려내기도 하죠. 종이는 도구에 맞게 준비하는 것이 중요합니다.

○ 로디아

처음 연습을 할 때는 가이드라인 위에서 연습하는 것이 좋습니다. 가이드라인 위에서 글씨를 쓰면 글씨 크기를 일정하게 유지하는 연습을 할 수 있습니다. 가이드라인을 연필로 직접 그어 가며 연습할 수도 있지만, 격자무늬 종이를 이용하면 간편하고 좋습니다. 격자무늬 종이 중에서는 단연 로디아를 추천합니다. 로디아를 추천하는 이유는 만년필로 써도 번지지 않기 때문입니다. 젤리롤 펜과도 궁합이 좋습니다.

○ 캔손 마커지

만년필로 쓰는 사람에게만 추천합니다. 젤리롤 펜과는 맞지 않습니다. 캔손 마커지를 구매하였다면 꼭 뒷면에 쓰세요. 표면이 거칠어 잉크를 적절이 밀어주는 효과가 있으므로 획의 정확성을 높이기가 쉽고, 잉크 농담 효과도 자연스럽게 연출됩니다. 이 종이는 잉크가 잘 퍼지지 않기 때문에 다른 종이에 비해 선이 가늘게 나옵니다.

알파벳의 명칭

알파벳에는 부분 명칭이 존재합니다. 이 명칭들은 다른 서체에도 거의 비슷하게 적용되기 때문에 이번 타이프라이터 폰트 외에 이탤릭, 카퍼 플레이트와 같이 캘리그라피나 레터링을 따로 공부할 때도 많은 도움이 될 것입니다. 우선 알파벳이 존재하는 영역에 대해 알아보겠습니다.

글씨가 존재하는 영역을 크게 세 가지로 구분할 수 있는데 그중 가운데 부분을 엑스하이트(X-height)라고 합니다. 엑스하이트를 기준으로 윗부분을 어센더(Ascender), 아랫부분을 디센더(Descender)라고 합니다.

엑스하이트 영역 중에서도 아랫부분 라인을 베이스 라인 (Base line), 윗부분은 엑스하이트 라인(X-height line), 어센더와 디센더의 끝부분 라인은 각각 어센더 라인과 디센더 라인이라고 합니다.

각 알파벳의 끝부분에 자리 잡은 직선을 세리프(Serif), 둥근 형태를 보울(Bowl), 그런 원형의 안쪽 면적을 카운터(Counter) 라고 합니다. 기둥이 되는 직선을 스템(Stem), a, h, n 등에서 반원으로 꺾인 부분을 아치(Arch)라고 부릅니다.

타이프라이터 폰트에서는 이 정도의 명칭만 알아도 충분합니다. 명칭에 대해서는 이후에도 계속 나오기 때문에 반드시 알고 넘어가기 바랍니다.

캘리그라피의 3요소

우리가 배울 손글씨는 일종의 캘리그라피입니다. 캘리그라피는 글씨를 예쁘고 보기 좋게 쓰는 것이 목적이죠. 한글을 쓸 때도 중요한 영향을 미치는 요소이긴 하지만, 영문 글씨를 쓸 때는 매우 중요하게 고려되는 세 가지 요소가 있습니다. 바로 알파벳의 비율, 알파벳의 각도 그리고 글자 간의 간격입니다. 비율에 대해서는 앞으로 우리가 익힐 알파벳 모양을 생각하면 됩니다. 그 다음으로 각도와 간격(자간)에 대해 알아보겠습니다.

○ 비율

손으로 쓰는 알파벳의 비율은 서체에 따라 다르고, 어떠한 도구를 사용하는가에 따라 달라지며 쓰는 사람에 따라서도 달라집니다. 바꿔 말하면 서체마다 고유의 비율이 있고, 도구에 따라 글씨의 크기가 달라지며 쓰는 사람에 따라 변형이 가능하다는 말이 됩니다.

알파벳은 어센더, 엑스하이트, 디센더의 영역을 가집니다. 글씨의 비율은 알파벳 자체의 비율도 있지만, 이 세 가지의 영역이

각각 어떠한 크기를 가지는지가 매우 중요합니다.

이탤릭의 경우는 어센더:엑스하이트:디센더는 1:1:1의 비율로 가져갑니다. 엑스하이트가 10mm라면, 어센더와 디센더 역시 10mm로 정하는 것이죠. 카퍼 플레이트는 2:1:2로 연습을 많이 합니다. 1.5:1:1.5 비율도 사용하죠. 기본적인 비율은 있지만 절대적인 것은 아닙니다. 개인적으로 저는 이탤릭을 쓸 때 1:1:1의 비율보다는 1:2:1의 비율을 더 좋아합니다. 실제 작품을 만들 때에도 1:2:1 비율로 사용하기도 합니다.

그렇다면 이탤릭의 어센더:엑스하이트:디센더의 비율이 1:1:1이라는 것은 알겠는데, 도대체 엑스하이트의 높이는 구체적으로 몇 mm라는 걸까요?

그건 사용하는 도구에 따라 달라집니다.
이탤릭은 주로 브로드닙이라고 하는 납작한 닙을 사용하는데, 이때 사용하는 닙 크기의 5배에 해당하는 높이가 엑스하이트가 됩니다. 예를 들어 2mm 닙을 사용한다면 10mm의 엑스하이트를 가지게 되겠네요. 당연히 어센더와 디센더도 각각 10mm가 됩니다. 저처럼 1:2:1의 비율을 사용하게 된다면 5mm:10mm:5mm로

사용하기도 합니다.

닙의 폭이 없는 포인티드닙으로 쓰는 서체는 어떨까요?
카퍼 플레이트가 포인티드닙으로 쓰는 대표적인 서체인데, 이
러한 서체에서는 바로 '엑스하이트가 몇 mm다.'라고 정하고 시작
합니다. 보통 처음 연습은 엑스하이트 10mm로 연습하고 나중에
는 2~3mm까지 작게 쓰기도 하죠.

우리가 배울 타이프라이터 폰트의 비율은 1:2:1입니다. M축이
나 1mm 이상의 펜으로 쓴다고 생각하며 처음 연습을 시작한다면
엑스하이트 5mm를 추천합니다. 1:2:1이 비율이므로 어센더:엑
스하이트:디센더는 각각 2.5mm:5mm:2.5mm가 됩니다. 가이드
라인을 긋기엔 소수점 단위는 너무 불편할 수 있으므로 어센더와

디센더를 2.5mm 대신 3mm로 써서도 무방합니다.

한번 정해진 비율은 같은 문장, 같은 작품 안에서는 의도적으로 변화를 주지 않고 동일하게 유지하는 것이 좋습니다.

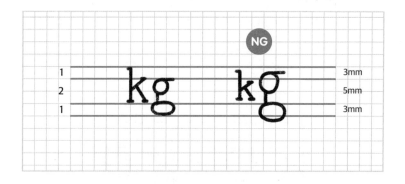

알파벳을 쓸 때는 비율에 맞춰서 각각의 영역 안에 꽉 차도록 연습해 봅니다. 높낮이가 살짝 맞지 않는 것도 타이프라이터 폰트 의 매력이지만 연습할 때는 선을 맞춰서 쓰는 것이 좋습니다.

어센더—엑스하이트—디센더로 이어지는 영역 안에서 알파 벳은 각자 지정된 위치가 있습니다. 대문자는 J를 제외하고 모두 같은 높이를 갖습니다. d와 t 같이 어센더 구간이 짧은 알파벳도 있죠.

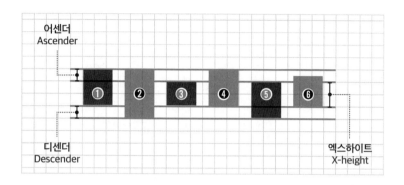

① 대문자 높이 ② 대문자 J의 높이
③ 소문자 a, c, e, i, m, n, o, r, s, u, v, w, x, z의 높이로, i의 점은 어센더 라인에 찍는다.
④ b, f, h, k, l의 높이
⑤ g, j, p, q, y의 높이로, j의 점은 어센더 라인에 찍는다.
⑥ d, t의 높이

　전체 비율에 대해서는 앞에서 언급한 바와 같이 1:2:1의 비율로 진행합니다. M촉을 쓴다는 전제 하에 2.5mm(3mm):5mm:2.5mm (3mm)로 연습을 하게 될 텐데 이는 M촉 획의 두께를 염두에 둔 높이입니다. 만약 네임펜이나 매직펜과 같이 굵은 선으로 쓰게 된다면, 비율은 유지하고 실제 높이만 높여주면 되겠죠? 5mm:10mm:5mm와 같이 말이죠.

　이때 실제 높이는 올렸지만 획의 두께가 두꺼워지지 않는다면 비율이 맞는 알파벳을 쓰더라도 어색해 보일 수가 있습니다. 이것

이 알파벳을 도구에 따라 실제 높이를 다르게 하는 이유입니다.

○ **각도**

영문 캘리그라피에서 모든 서체는 특유의 각도를 가집니다. 그러한 각도는 각 서체의 특징을 잘 나타내주는 요소라 조금은 바꿀 수 있지만 큰 범위로 바꾸게 되면 완전 다른 서체인 듯한 느낌을 주기도 합니다. 그만큼 중요한 구성 요소죠.

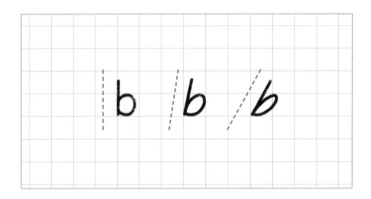

예를 들어 'b'를 설명하면 기준이 되는 각도가 바뀔수록 직선의 기울기도 변하고, 직선이 변할수록 그에 따른 b의 카운터 모양도 바뀌게 됩니다. 한 문장 안에서 고유한 카운터 모양을 잃게 되

면 그 문장은 하나의 서체로 쓰였다고 말하기는 어렵습니다.

우리가 배울 타이프라이터 폰트는 영문 서체 중 파운데이셔널 핸드(Foundational hand)라는 서체를 베이스로 탄생한 폰트입니다. 파운데이셔널 핸드의 기울기는 90도, 즉 직각입니다. 베이스 라인과 각 알파벳의 스템 혹은 전체적인 기울기가 직각이 되어야 한다는 뜻입니다. 그리고 그 각도가 유지되어야 합니다.

○ 간격

글자와 글자 사이의 간격은 자간(字間), 커닝(Kerning)이라고 도 불립니다. 한글의 띄어쓰기와 비슷한 개념으로 생각하면 됩니다. 알파벳은 한글과 다르게 '받침'이라는 개념이 없습니다. 알파벳을 사용하는 거의 모든 언어는 알파벳을 한 방향으로 나열하는 방식으로 단어를 형성합니다. 이때 알파벳의 모양이 제각각이기 때문에 항상 같은 간격을 유지한다면 오히려 자간이 흐트러지는 현상을 볼 수 있습니다.

이러한 오류를 보완하기 위해 영문 캘리그라피에서는 앞뒤에 오는 알파벳에 따라 그 간격을 조금씩 조절하여 자간의 단순한 거

리를 맞추는 것이 아니라 자간의 면적을 맞추는 작업을 하게 됩니다. 캘리그라피 중에서도 고급 스킬이죠. 이 부분은 가독성과도 연관을 갖게 됩니다. 자간이 일정해야 모여 있는 알파벳을 하나의 단어로 인식하기 수월하기 때문이죠.

하지만 우리가 배울 타이프라이터 폰트는 말 그대로 타자기 폰트입니다. 타자기는 정해진 활자를 찍어내는 활동만 가능하므로 캘리그라피에서와 같이 자간을 정교하게 조절하는 일은 거의 불가능합니다. 대신에 폰트의 폭을 좁혀 자간을 최소로 하거나 단어와 단어 사이의 공간을 눈에 띄도록 확실하게 주는 방법을 선택하여 가독성을 높였습니다.

❶ typewriter 한 단어로 보임

❷ typewriter 자간을 넓게 (한 단어)

❸ type writer 특정 구간만 넓을 경우
두 단어로 보임

정리하자면 캘리그라피에서 자간은 매우 중요한 요소지만 이번 타이프라이터 폰트는 타자기의 폰트를 흉내낸 서체이므로 자간 비중을 최소로 하고 글자 하나하나의 비율과 각도에 집중하여 타자기로 친 듯한 느낌을 줄 수 있도록 합니다.

타이프라이터 폰트에서는 각각의 자간이 비슷하기만 하면 됩니다. 자간을 넓게 잡더라도 그 간격이 일정하다면 크게 어색하지 않아요.

다만 일정 구간만 넓어져 버리면 단어 자체가 바뀌어 버리므로 조심해야 합니다. 단어와 단어 사이는 알파벳 'o' 하나가 들어갈 정도가 이상적이지만 정해진 폭은 없습니다.

Typewriter font Calligraphy

· Part 02 ·

타이프라이터 폰트로 쓰는 소문자

알파벳 쓰기

타이프라이터 폰트는 영문 캘리그라피 서체 중에 파운데이셔
널 핸드라는 서체를 기반으로 디자인된 폰트입니다. 파운데이셔
널 핸드는 가독성을 높이기 위해 직선과 원, 두 가지 형태의 특장
점을 최대로 이끌어내어 만든 서체입니다. 직선과 원이 서체의 중
심인 것이죠.

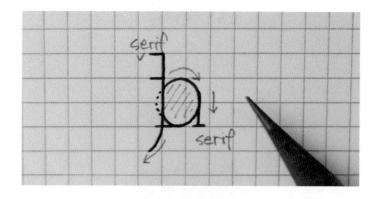

사진에서도 알 수 있듯이 여러 알파벳을 겹쳐서 써놓은 듯합
니다. 직선과 원을 사용하기 때문에 굉장히 많은 알파벳을 만들
수 있습니다.

다시 말해 직선 그리고 원, 하나 더 보태면 아치와 같은 기본 획을 연습하면 대부분의 알파벳을 만들 수 있습니다 그래서 알파 벳을 연습하기 전에 기본 획을 연습하는 것은 아주 중요한 의미를 갖습니다. 알파벳은 기본 획의 조합입니다.

○ 기본 획 연습하기

타이프라이터 폰트의 기본 획은 종류가 그리 많지 않습니다. 하지만 알파벳의 구조에서 이야기했듯이 기본 획으로만 이루어 진 알파벳이 상당수입니다. 이는 기본 획만 잘 써도 알파벳의 대 부분을 쉽게 쓸 수 있다는 뜻이 됩니다. 진지하게 기본 획에만 매 달릴 필요는 없지만 처음 손을 풀 때는 기본 획 연습만큼 좋은 것 도 없습니다. 알파벳 연습을 시작하기 전엔 꼭 기본 획으로 손을 풀어 봅시다.

소문자 연습하기

제일 처음 만나볼 알파벳은 i입니다. 우리가 일반적으로 알고 있는 알파벳의 순서인 a~z가 아니라 i부터 그룹별로 나눠 연습하도록 구성하였습니다. 왜 a가 아니라 i일까요?

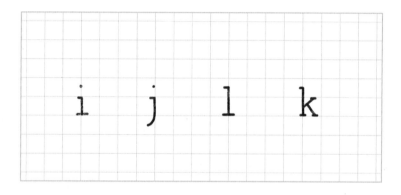

각각의 알파벳은 서로 비슷한 획을 가지는 알파벳이 있습니다. 우리는 알파벳의 비율과 모양을 연습해야 하니 비슷한 모양을 가진 알파벳끼리 그룹으로 묶어 연습한다면 좀 더 빠르고 정확하게 목표에 도달할 수 있을 겁니다.

그뿐만 아니라 알파벳을 완성하는 데 걸리는 시간을 줄여주는 효과까지 볼 수 있죠. 그래서 좀 더 연습을 원한다면 엑스하이트 5mm 연습지를 추천합니다. 연필이나 샤프 등으로 연습할 경우에는 흔히 구할 수 있는 5mm 단위의 방안지를 쓰기 바랍니다. 만년필이나 사쿠라 젤리롤 펜으로 연습한다면 앞서 소개한 로디아 노트를 추천합니다.

5mm 4mm 3mm

좀 더 작은 글씨를 원하더라도 우선은 엑스하이트 5mm로 연습하고, 이후에 비율과 각도에 익숙해지면 3~4mm까지 줄여 보세요. 타이프라이터 폰트는 굵기 1mm 이상의 펜이나 M촉 이상의 만년필로 엑스하이트 3.5~5mm 수준으로 쓰는 것이 가장 좋습니다. 이때 어센더:엑스하이트:디센더의 비율은 1:2:1로 잡아 줍니다. 엑스하이트를 5mm라고 한다면 어센더와 디센더는 2.5mm가 되겠죠. 3mm도 잡아도 괜찮습니다.

소문자 i

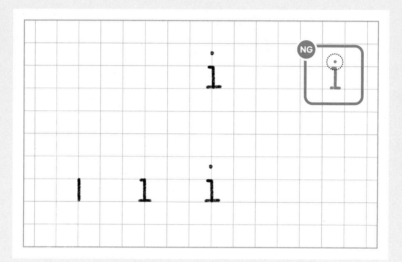

직선으로만 이루어진 알파벳 중 가장 쉬운 알파벳입니다.
엑스하이트 라인에서 베이스 라인까지 직선으로 내려온 후 위아래 모두 세리
프로 마무리합니다. 이때 위쪽 세리프는 직선을 기준으로 왼쪽만, 아래쪽 세
리프는 왼쪽 오른쪽 모두 이어 줍니다.
i에서 아래 세리프는 다른 알파벳보다 좀 더 길게 잡아주어도 됩니다. i의 헤드
닷은 직선과 동일한 가상 선상에서 어센더 라인에 찍어 줍니다.

 i의 헤드닷은 너무 낮게 찍지 않도록 주의합니다.

소문자 j

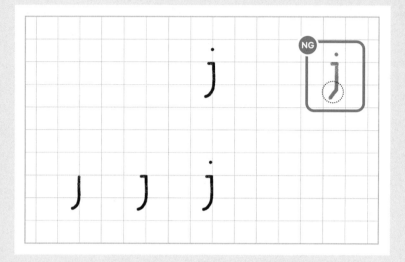

j는 엑스하이트에서 베이스 라인까지 직선을 그리고 디센더 구간에서 곡선으로 마무리합니다. 곡선은 베이스 라인에서 디센더 라인까지 자연스럽게 이어 줍니다. 세리프는 왼쪽만 만들어 줍니다. 헤드닷 위치는 i와 같습니다.

마지막은 곡선으로 마무리합니다.

소문자 l

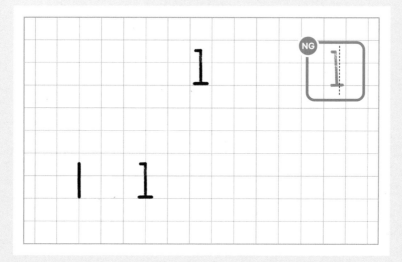

l은 직선 그 자체죠. 어센더 라인에서 베이스 라인까지 직선을 그어 줍니다. i와 마찬가지로 위쪽 세리프는 왼쪽만, 아래 세리프는 좌우로 만들어 줍니다. 소문자에서의 세리프는 알파벳의 윗부분에서 왼쪽만, 아래쪽에서는 좌우로 가져가는 것이 일반적입니다. l 역시 i와 같이 아래 세리프는 다른 알파벳에 비해 길어도 됩니다.

NG 직선이 기울어지면 안 됩니다.

소문자 k

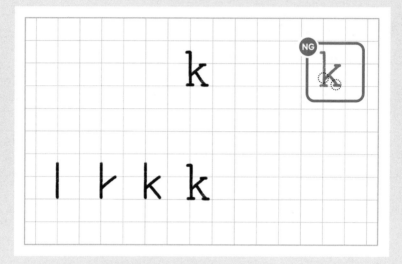

k는 처음 l과 같은 획을 만들어 줍니다. 폭만큼 떨어진 지점의 엑스하이트 라인에서 시작하여 첫 번째 획 중 엑스하이트 구간의 가운데 지점을 이어 줍니다. 두 번째 획 시작 지점에서 베이스 라인으로 이어지는 수직 연장선보다 살짝 오른쪽으로 나아간 지점과 첫 번째 획과 엑스하이트 라인이 만나는 지점을 이어 줍니다. 이때 당연히 첫 번째 획과 두 번째 획 사이는 비워두어야겠죠? 세리프는 첫 번째 획 위쪽만 왼쪽 세리프, 그 외에는 모두 좌우 세리프를 넣어주면 됩니다.

 획과 획이 만나는 지점을 먼저 파악해서 써보세요.

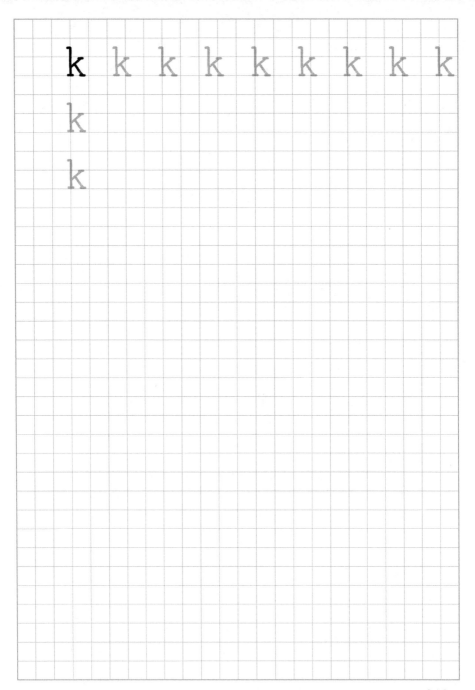

k k k k k k k k k
k
k

소문자 n

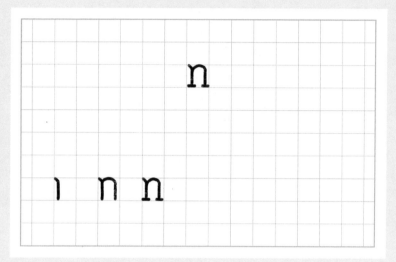

n은 대부분의 캘리그라피에서 마더(mother) 폰트로 불립니다. 그 크기가 다른 알파벳들의 기준이 되기 때문입니다. n을 손에 익히면 방안지 외 다른 종이에 쓸 때도 알파벳의 크기들을 일정하게 잡아 나갈 수 있기 때문에 n을 연습하는 것은 상당히 중요합니다.

n의 대각선 세리프 길이는 i와 l을 제외한 일반 좌우 세리프의 길이와 같습니다. 대각선 세리프가 끝나는 지점에서 베이스 라인까지 직선으로 이어 줍니다.

대각선 세리프가 끝나는 지점에서 아치를 만들어 줍니다. 아치가 끝나는 지점에서 베이스 라인까지 직선으로 이어주고 세리프를 넣습니다.

> **tip**
> 대각선 외 세리프는 모두 좌우 세리프입니다. n의 폭이 모든 알파벳의 폭을 좌우한다는 것을 기억하세요.

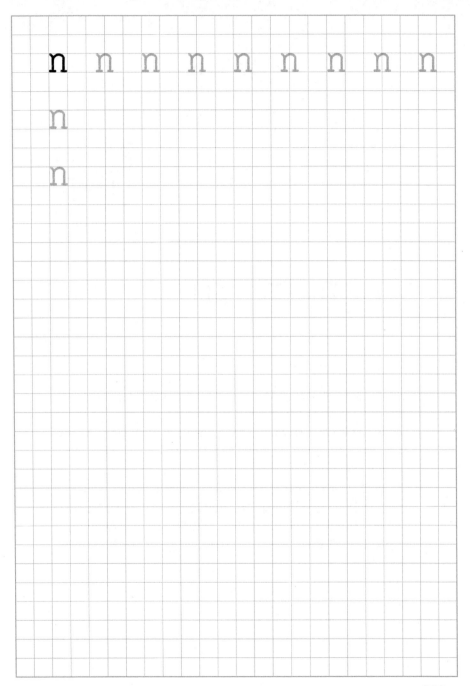

n n n n n n n n n

n

n

소문자 m

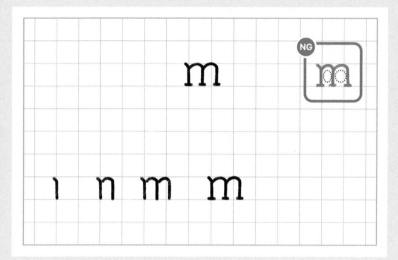

m은 w와 같이 폭이 넓은 알파벳에 속합니다. n과 쓰는 방법은 동일합니다. n을 두 번 쓰는 느낌으로 완성합니다.

폭은 n의 2배까지는 가지 않도록 합니다. 1.5배 정도가 이상적입니다. 모든 획은 한 번에 그려도 됩니다. 다만 획과 획이 만나는 지점은 너무 둥글지 않게 구분하여 이어 줍니다.

엑스하이트가 5mm보다 더 낮아진다면 폭이 n의 2배가 되어도 무방합니다. 높이가 낮아지기 때문에 폭이 넓어져도 문장의 밸런스가 무너지지 않습니다. 다만 한 문장(혹은 한 작품 안에서)에서의 m 크기는 모두 동일해야 합니다. 한 문장(혹은 한 작품 안에서) 크기가 동일해야 한다는 점은 모든 알파벳에 적용됩니다.

 앞뒤 카운터가 일정하도록 만들어 줍니다.

m m m m m m m m m

m

m

소문자 h

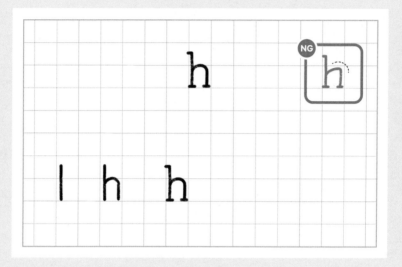

h 역시 쓰는 방법은 n과 같습니다. 다만 첫 번째 획은 l과 같죠. n인데 시작을 l로 한다고 생각하면 됩니다. 같은 획을 사용하는 알파벳이 의외로 많습니다.

아치 모양은 모든 알파벳이 동일합니다.

n, m, h, r, a 그룹은 아치가 핵심입니다. 아치 이후 등장하는 직선을 자연스럽게 연결하는 연습 또한 필요한 그룹이죠. 처음에는 아치 부분과 직선 부분의 획을 나누어서 연습하다가 이후에 익숙해지면 한 번에 이어서 쓸 수 있도록 해봅시다.

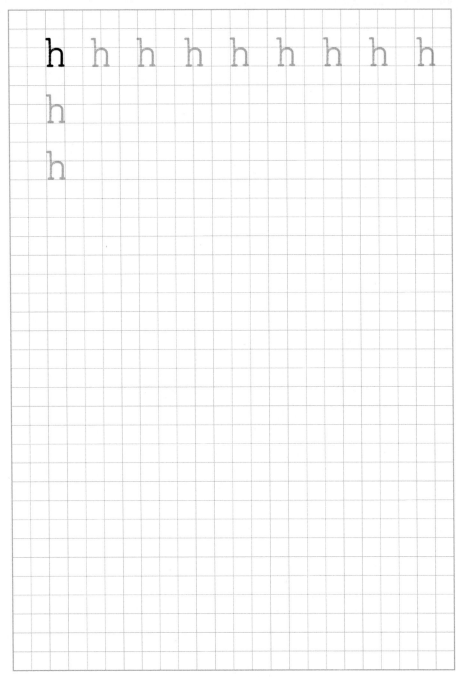

h h h h h h h h h

h

h

소문자 r

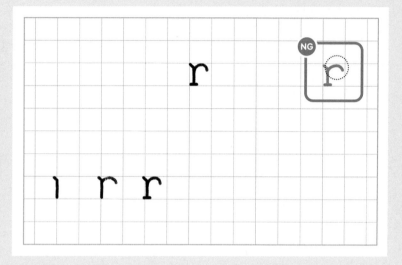

r은 n에서 두 번째 획까지만 쓰면 됩니다. 대각선 세리프에서 직선 그리고 아치와 좌우 세리프로 마무리합니다.

 아치가 너무 커지거나 작아지지 않도록 유의합니다.

r r r r r r r r r

r

r

소문자 a

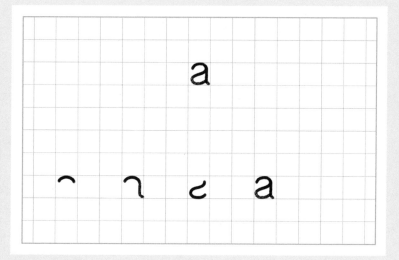

다른 서체에서 a는 n그룹에 들어오는 경우가 드물지만 타이프라이터 폰트에서는 얘기가 다릅니다. a의 시작은 n의 아치에서부터 시작합니다.

n의 아치를 그대로 그려 줍니다. 시작점 역시 n과 같습니다. 아치가 끝나는 지점에서 직선을 내려 줍니다. n의 대각선 세리프처럼 a에도 대각선 세리프가 있습니다. n의 시작과 같은 방식으로 대각선 세리프를 붙여 줍니다.

세 번째 획이 a의 핵심 획입니다. 두 번째 획을 자연스럽게 겹쳐 내려오다가 대각선으로 내려옵니다. 그리고 아치를 만들며 두 번째 획의 대각선 세리프가 시작하는 지점까지 이어 줍니다.

NG 카운터 폭은 a의 시작점보다 같거나 조금 더 나오게 만들어 줍니다. 아치를 만들며 대각선 세리프 시작점과 만나는 것이 포인트입니다. 카운터 모양에 주의합니다.

a a a a a a a a a a

a

a

a a a a a

곡선이 아님 너무 늦게 나옴 너무 일찍 나옴 카운터가 작음 카운터가 큼

소문자 o

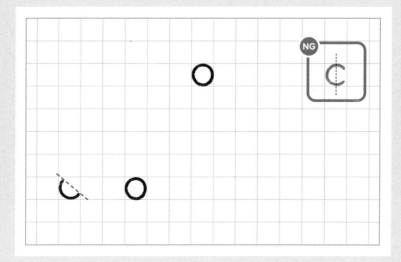

o는 원형입니다. 다만 손으로 원을 얼마나 원답게 그리는가에 대한 연습이 필요합니다. o는 두 번의 획으로 완성됩니다. 즉 반원을 두 번 그리는 방법으로 완성을 해볼 텐데요. 그 시작점을 우선 11시에서 해봅시다.

11시 지점에서 시작하는 가상의 대각선을 긋고 그 가상 선을 기준으로 아래쪽 반원을 먼저 그려 줍니다. 그리고 위쪽 반원을 그려서 완성합니다.

한 번의 획에 반듯한 원형을 만들어낼 수 있다면 상관없겠지만 그 전까지는 두 번에 나누어서 원을 만드는 방법을 추천합니다.

두 번째 획을 쓸 때 반드시 첫 번째 획과 겹치면서 시작해야 합니다. 앞으로 많은 알파벳이 남아 있지만 획과 획을 연결할 때에는 항상 겹쳐서 완성하는 것이 중요합니다. 원 자체가 기본 획인 만큼 타이프라이터 폰트에서 원이 차지하는 비중은 상당합니다.

 시작점이 12시보다 오른쪽으로 넘어가지 않도록 합니다.

소문자 c

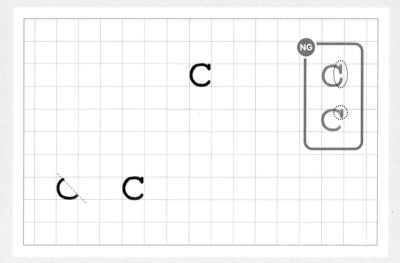

o를 그릴 때 두 획에 나누어서 그리는 이유가 또 있습니다. o의 첫 번째 획은 c와 e에도 똑같이 적용됩니다. 그리고 원을 먼저 그리는 다른 알파벳 역시 o의 첫 번째 획을 사용합니다.

o의 첫 번째 획은 그어 줍니다. 두 번째 획은 o의 두 번째 획과 동일하게 진행하다가 세리프를 만들어 주며 마무리합니다. 두 번째 획과 세리프는 한 번에 이어주는 것이 좋습니다. 세리프는 아래에서 위로 올라가며 만들어 줍니다.

NG 끝을 너무 둥글게 말아 올리지 않습니다. 아래쪽 아치보다 더 튀어나가지 않도록 합니다.

tip o, c, e 그룹은 세리프가 없기 때문에 알파벳의 폭은 5mm×5mm 사각형을 최대한 다 채우면 됩니다.

C C C C C C C C C
C
C

소문자 e

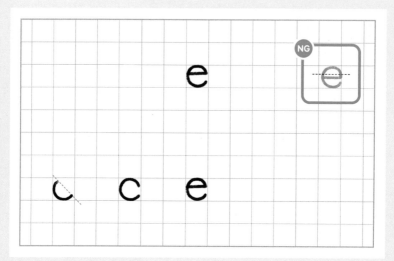

e 역시 o 그룹의 알파벳입니다.

o를 그리듯이 진행하는데 첫 번째 획을 그어 줍니다. 두 번째 획에서 엑스하이트 높이 가운데 지점 혹은 살짝 높은 지점에서 멈춥니다. 가로 획으로 마무리합니다 .

처음 연습은 11시 지점에서 하지만 차차 손에 익는 지점을 찾는 것도 중요합니다. 10~12시 지점 부근에서 자유롭게 찾는 것이 좋습니다. 다만 10~12시 구간을 벗어나는 것은 좋지 않습니다.

 가로 획이 너무 아래로 내려오지 않도록 합니다.

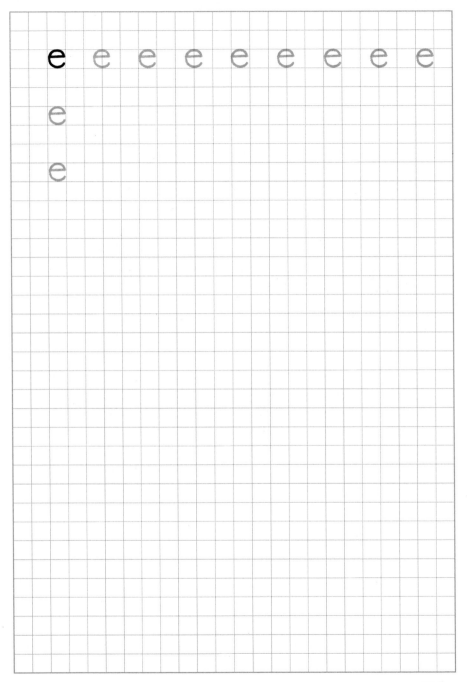

e e e e e e e e e

e

e

소문자 b

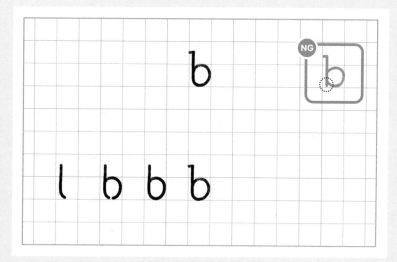

b는 직선과 원이 만나는 그룹입니다.

어센더 라인에서 시작하여 직선을 내려 줍니다. 베이스 라인이 닿기 직전에 곡선으로 마무리합니다. 이 곡선은 두 번째 획을 만나기 위한 준비입니다. 원의 일부분이라 생각하고 이어 줍니다.

원을 그리며 첫 번째 획의 마지막 곡선과 만나면서 마무리합니다. 세리프는 왼쪽만 만들어 줍니다.

 첫 번째 획을 베이스 라인까지 직선으로 그리지 않습니다.

 b, p, q, d, g, b 그룹은 한 쪽만 세리프가 있습니다. 그래서 5mm×5mm 사각형에서 세리프가 있는 쪽만 세리프만큼 공간을 비워두면 됩니다.

소문자 p

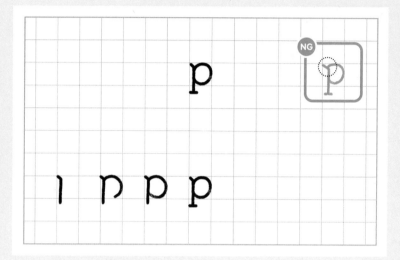

b에서 직선의 위치만 다릅니다.

n과 같은 대각선 세리프를 만들고 어센더 라인까지 직선으로 내려옵니다. 대각선 세리프가 끝나는 지점에서 원을 만들어 줍니다. 한 번에 만들어도 되고 b와 같이 두 번에 이어서 만들어도 좋습니다.

세리프는 좌우 세리프로 그어 줍니다.

NG 대각선 세리프가 너무 길어지지 않도록 주의합니다.

p p p p p p p p p p

p

p

소문자 q

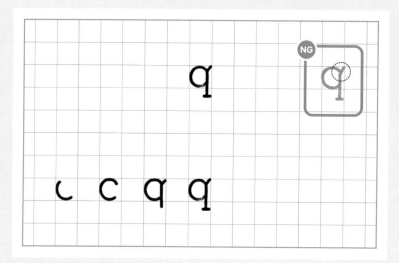

p에서 직선 위치만 다릅니다.
세리프가 없는 c를 만들어 줍니다. 대각선 세리프를 긋고 p와 같이 디센더 라인까지 직선을 내려 줍니다. 세리프는 좌우 세리프로 그어 줍니다.

 원이 끝나는 지점은 항상 세리프 끝점과 만나야 합니다.

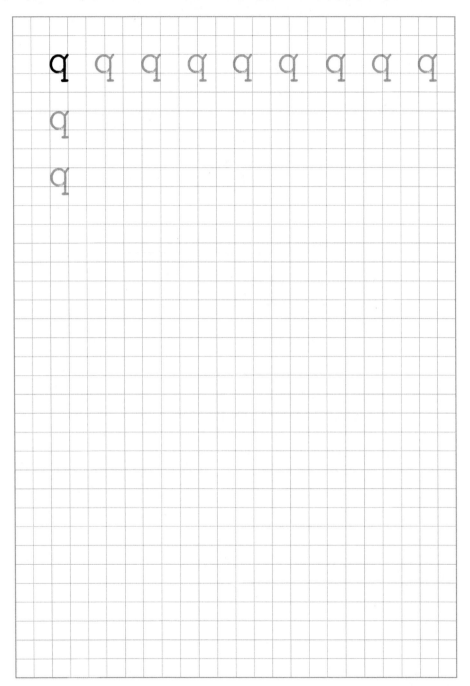

q q q q q q q q q

q

q

소문자 d

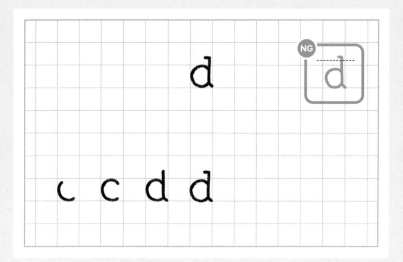

q에서 직선 높이만 다릅니다.
세리프가 없는 c를 만들어 줍니다. 어센더 라인 아래에서 베이스 라인 직전까
지 직선을 내려주고, a와 같이 대각선 세리프를 만들어 줍니다. d의 직선은 어
센더 끝까지 가지 않습니다. 다른 알파벳보다 직선이 짧습니다.
세리프는 왼쪽 세리프로 그어 줍니다.

 직선이 어센더 끝까지 올라가지 않도록 다시 한 번 주의합니다.

d d d d d d d d d

d

d

소문자 g ❶

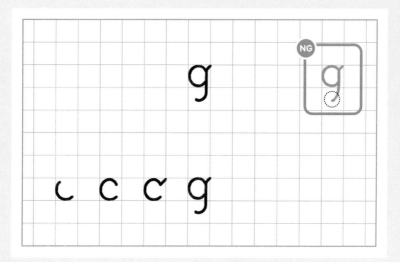

g는 쓰는 방법이 세 가지가 있습니다. 첫 번째 방법 때문에 b 그룹으로 묶었습니다. 첫 번째 방법은 q에서 마지막 직선 부분만 다릅니다.

q를 그립니다. 마지막 직선을 j와 같이 곡선으로 마무리하되 j보다 더 말아 줍니다.

NG 마지막 획은 j와 다름에 유의하세요.

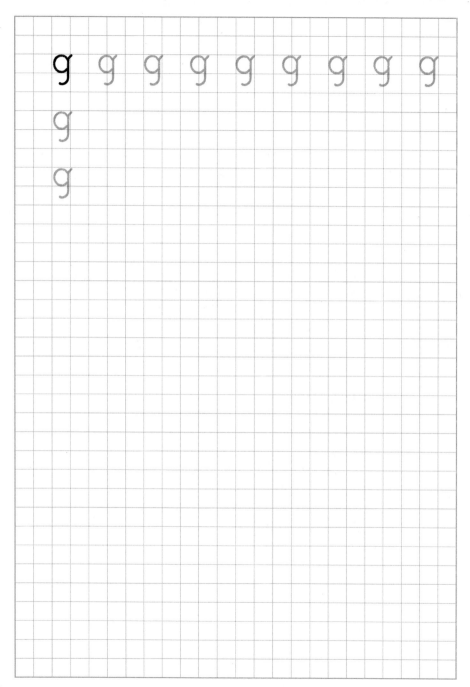

g g g g g g g g g g

g

g

소문자 g ❷

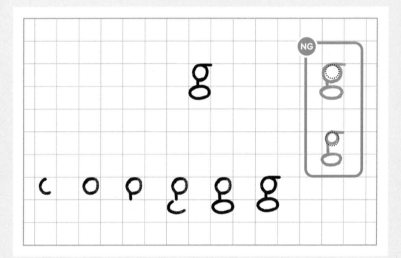

두 번째 방법은 원과 타원이 필요합니다.

엑스하이트 2/3정도 되도록 평소보다 작은 o를 그려 줍니다. 원의 왼쪽 아랫부분과 베이스 라인을 이어주는 직선을 하나 넣어 줍니다. 이 부분을 넥(neck), 알파벳의 목 부분이라고 부릅니다.

직선이 끝나는 지점에서 시작하여 디센더 구간을 가득 채우는 타원을 만들어 줍니다. 타원 역시 획 두 개로 마무리합니다.

위쪽 원과 어센더 라인이 만나는 지점에서 짧은 가로 획을 붙여 이어(ear), 귀를 만들어 줍니다.

 첫 번째 원의 크기가 아주 중요합니다.

소문자 g ❸

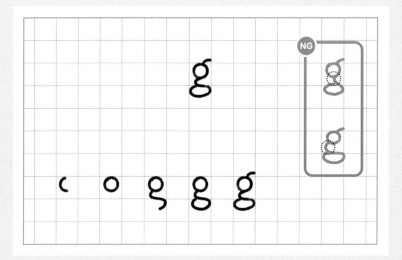

세 번째 방법은 두 번째 방법에서 좀 더 발전된 형태입니다.

두 번째 방법처럼 엑스하이트 구간에 작은 원을 그려 줍니다. 이번에는 목 부분을 만들어 주는 직선 대신 곡선으로 시작하여 s자를 그리면서 아래쪽 타원의 반을 완성합니다.

위쪽 원의 1시 지점에서 곡선으로 귀 부분을 만들어 줍니다.

첫 번째 원의 크기는 76쪽의 방법과 같습니다.

> **NG** 목 부분이 시작하는 지점을 잘 파악해야 합니다.

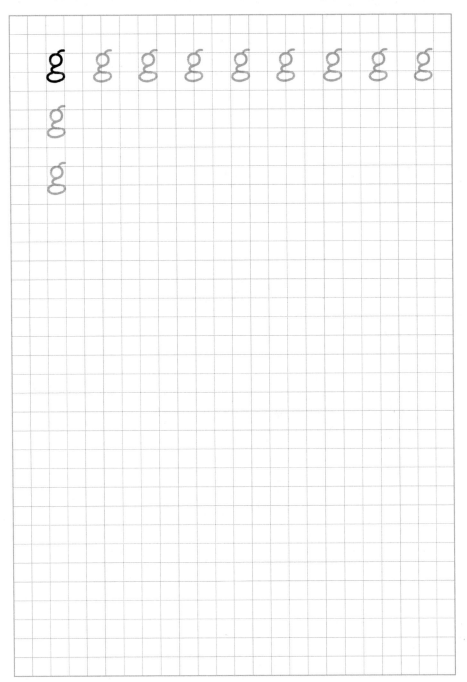

g g g g g g g g g

g

g

소문자 v

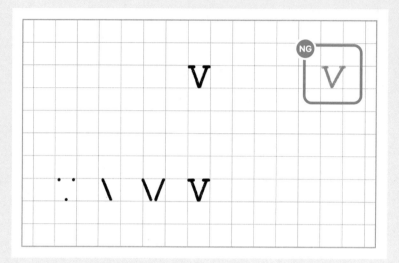

엑스하이트 라인에 세리프를 감안하여 전체 폭을 찍어 줍니다. 그 폭의 가운 데 지점을 베이스 라인에 표시합니다. 각 점을 직선으로 이어 주고 좌우 세리 프를 만들어 줍니다.

 두 획의 길이가 같도록 해 줍니다.

 v, w, x, y, z 그룹은 직선으로만 이루어져 있습니다. 직선형 알파벳에 서는 직선들이 시작하고 끝나는 지점을 파악하는 것이 중요합니다. 처 음에는 각 지점을 점으로 표시하고 하나씩 이어나가는 방법을 추천합 니다.

V V V V V V V V V
V
V

소문자 w

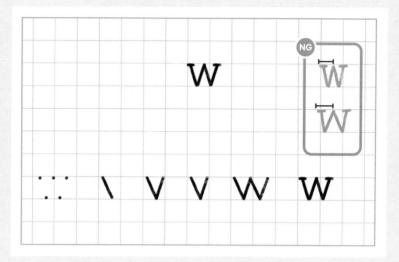

v를 두 번 써주는 형식입니다. 폭은 v의 2배를 넘지 않습니다.
그림과 같이 네모를 기준으로 점 위치를 잘 파악하고 이어 줍니다. 이때 첫 번째와 두 번째, 세 번째와 네 번째 획은 평행을 이루도록 합니다. 좌우 세리프로 마무리합니다.

> **NG** 폭이 너무 좁아지지 않도록 획과 획이 이루는 각도에 주의합니다.

W W W W W W W W W
W
W

소문자 x

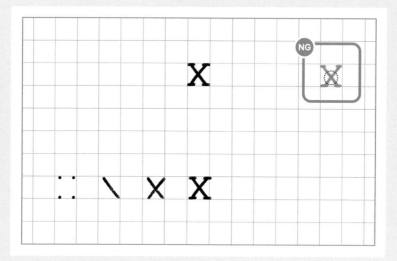

x 역시 세리프를 감안하여 네 지점에 점을 표시하고 직선으로 이어 줍니다. 네 지점 모두 좌우 세리프로 마무리합니다.

교차하는 두 직선이 만나는 지점은 엑스하이트 높이의 중간보다 같거나 높아야 합니다. 좀 더 정확히 이야기하자면 살짝 높게 그리는 것을 추천합니다.

 획과 획이 만나는 지점을 살짝 높게 그리려면, 처음 네 지점을 점으로 표시할 때 아래의 두 점을 위의 두 점보다 살짝 넓게 찍으면 해결됩니다.

소문자 y

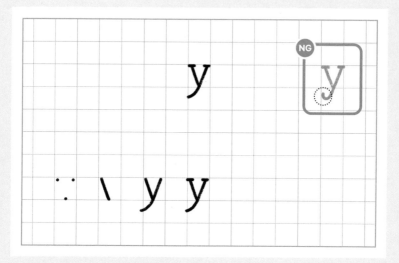

첫 번째 획을 그린 후 두 번째 획은 j와 같은 느낌으로 그려 줍니다. 끝을 곡선으로 그려주되 너무 둥글게 말려 올라가지 않도록 합니다.

좌우 세리프로 마무리합니다. 획의 위치를 표시할 점의 위치는 v와 같습니다.

NG 끝을 너무 말아 올리지 않습니다.

y y y y y y y y y

y

y

소문자 z

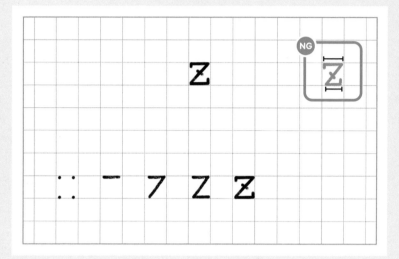

폭에 맞춰 네 지점을 지정하고 점을 따라서 차례대로 직선을 이어 줍니다. 세리프는 선과 직각이 되도록 만들어 줍니다.
두 번째 획 가운데 짧은 대각선을 더해 줍니다. 각도는 제일 처음과 끝점을 이어주는 각도입니다. 획의 위치를 표시할 점의 위치는 x와 같습니다.

 윗선의 길이는 아랫선의 길이보다 조금 작거나 같아야 합니다.

소문자 t

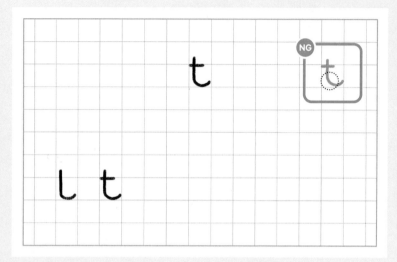

n과 같은 폭을 가집니다. 어센더 라인과 엑스하이트 라인 사이에서 시작합니다. 어센더의 높이는 d와 같습니다. 베이스 라인 직전까지 직선으로 내려온 후 a와 같은 아치를 만들어 줍니다.

엑스하이트 라인에서 가로 획을 만들어 줍니다. 이때 첫 번째 획을 기준으로 왼쪽과 오른쪽의 비율은 1:2정도로 만들어 줍니다.

직선 부분을 충분히 길게 가져가야 아치가 커지지 않고 예쁘게 나옵니다.

 가로 획 비율을 생각하며 그립니다. 아치를 너무 일찍 시작하지 않습니다.

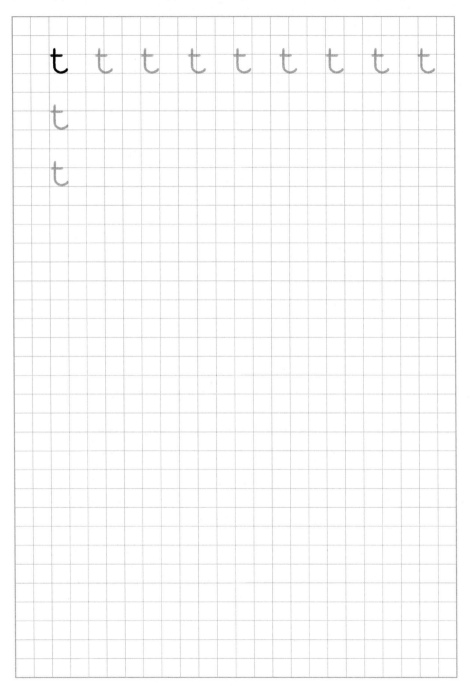

t t t t t t t t t

t

t

소문자 u

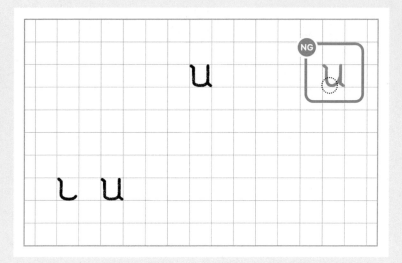

처음은 n과 같습니다. 대각선 세리프를 만들고 직선으로 내려옵니다. 이후 t 와 같이 아치를 만들어 줍니다.

n과 같은 폭에서 직선을 내려주며 아치가 끝나는 지점에서 a와 같이 대각선 세리프로 마무리합니다. 아치가 끝나는 지점은 대각선 세리프가 시작되는 지점입니다.

 아치가 너무 동그란 모양이 되지 않도록 조심합니다.

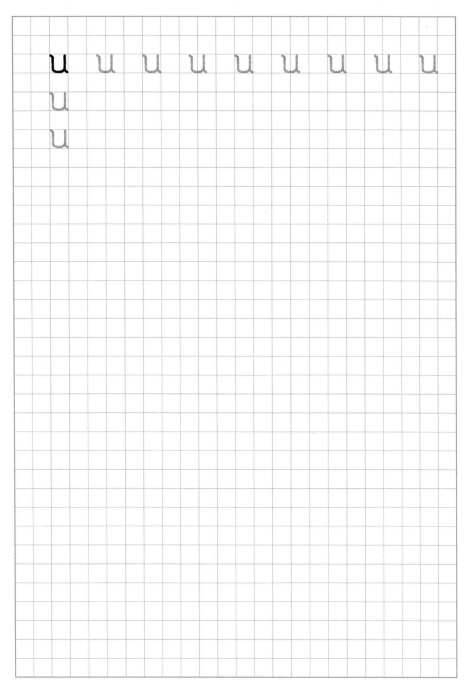

U U U U U U U U U U
U
U

소문자 f

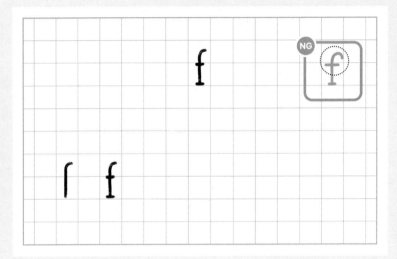

어센더 라인에서 시작합니다. 마치 갈고리와 같은 짧은 곡선으로 시작하여 베이스 라인까지 직선으로 내려옵니다. 첫 시작을 너무 둥글지 않게 해 줍니다. 엑스하이트 라인과 베이스 라인에서 세리프를 넣어 줍니다. 이때 i와 l처럼 긴 세리프가 아닌 일반적인 좌우 세리프를 넣어 줍니다. 두 세리프의 길이를 같게 해 줍니다.

다른 알파벳들과는 달리 알파벳의 중심으로부터 오른쪽에서 시작하므로 단어를 쓸 때 폭을 감안하고 위치를 잡아 줍니다.

NG 머리 부분이 너무 둥글지 않도록 하고 가로 획 길이는 세리프와 동일하게 합니다.

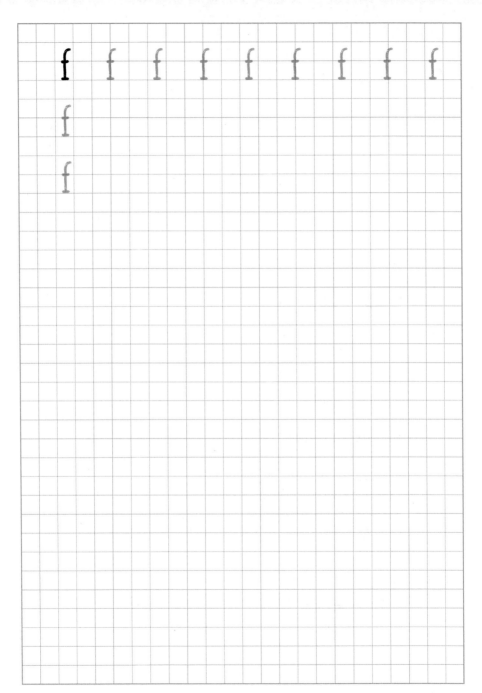

f f f f f f f f f

f

f

소문자 s

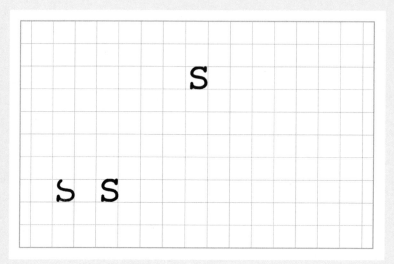

여러 가지 획이 조합된 형태로 설명과 연습이 모두 까다로운 알파벳 중 하나입니다.

10~12시 지점에서 시작합니다. 곡선 — 직선 — 곡선으로 이어가며 가운데 획을 완성합니다. 위아래 공간이 같도록 만듭니다. 적어도 위 공간이 아래보다 크면 안 됩니다.

a와 진행 방향은 반대지만 아래쪽은 아치로 마무리하되 세리프까지 한 번에 이어 줍니다. 세리프는 아치가 끝나는 지점에서 아래로 내려오며 완성합니다. c와 같은 획으로 세리프까지 한 번에 마무리합니다. 위아래 카운터 크기에 주의하세요.

 폭이 너무 넓거나 아래 폭 카운터가 위쪽보다 작으면 안 됩니다.

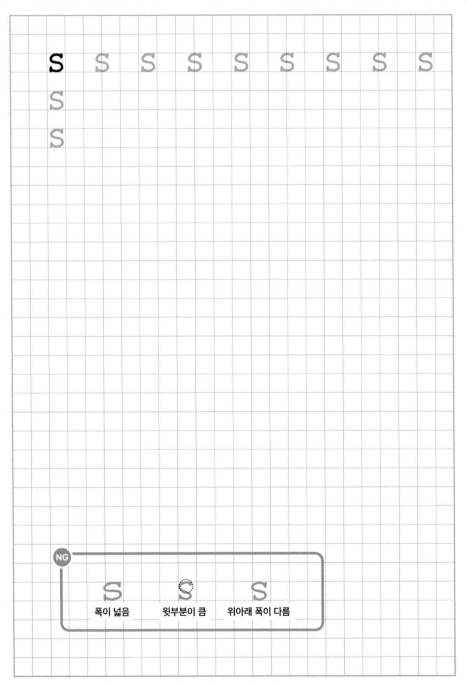

S S S S S S S S S
S
S

S S S
폭이 넓음 윗부분이 큼 위아래 폭이 다름

Typewriter font Calligraphy

· *Part 03* ·

타이프라이터 폰트로 쓰는
대문자

대문자 I

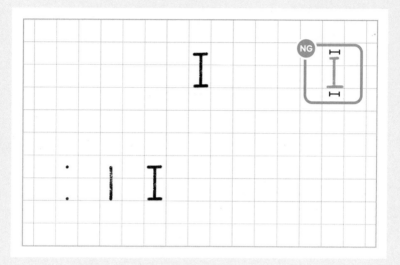

소문자에 이어 가장 쉬운 알파벳 중 하나죠. 좌우 세리프로 마무리합니다.

NG 위아래 세리프 길이를 동일하게 만듭니다.

tip I, J, L, H, N 역시 처음에는 직선형 대문자들은 점으로 표시한 후 직선을 이어주는 방법이 좋습니다. 이번 서체에서 모든 대문자의 높이는 어센더 라인-베이스 라인입니다. 예외인 알파벳은 J뿐입니다. 알파벳의 폭 역시 기본은 N에 맞춰 씁니다. 대신 폭이 N보다 넓은 알파벳도 있고 좁은 알파벳도 있으니 유의하세요.

대문자 J

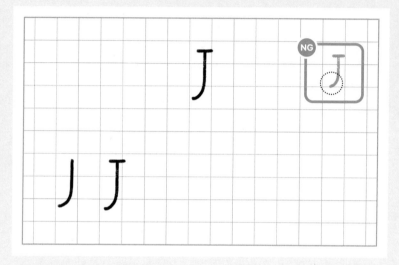

소문자를 좀 더 길게 쓰는 느낌으로 그려 줍니다. 헤드닷 대신 세리프를 붙여 줍니다.

NG 디센더 구간에서 마무리합니다.

대문자 L

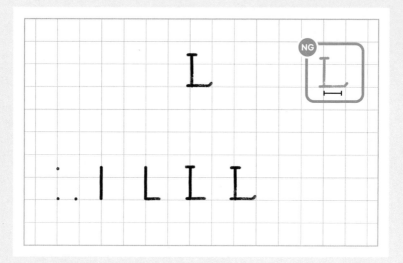

L은 폭이 좁은 알파벳에 속합니다.

세리프를 감안한 기준 폭으로 점을 찍어 줍니다. 직선을 그려 줍니다. 가로 획을 붙여 줍니다. 폭은 기준 폭의 반만 가져갑니다.

세리프는 각각 좌우 세리프, 왼쪽 세리프를 붙여주고 가로 획 끝은 대각선 세리프로 마무리합니다. 가로 획을 기준 폭의 절반만 가져가지만 세리프가 붙음으로써 폭이 조금 더 넓어 보이는 효과가 있습니다.

 가로 획이 너무 길어지지 않도록 합니다.

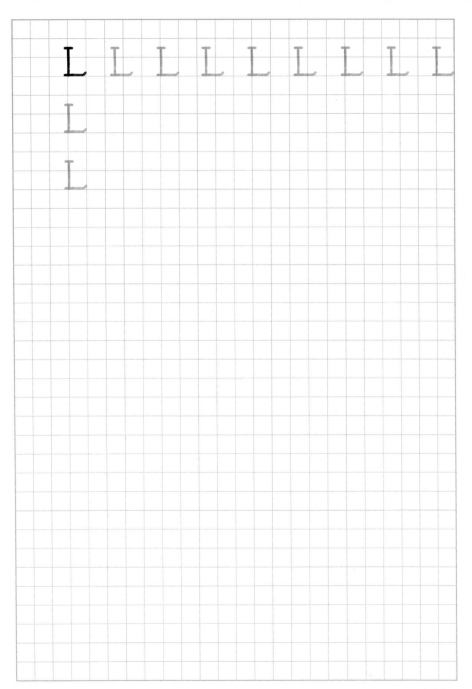

L L L L L L L L L L

L

L

대문자 H

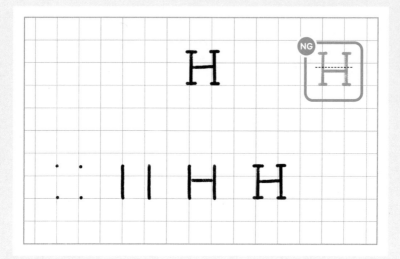

세리프를 감안한 기준 폭으로 네 점을 찍어 줍니다. 각각의 점을 이어주고 가로 획으로 붙여 줍니다.

 가로 획의 높이는 전체 높이의 절반입니다.

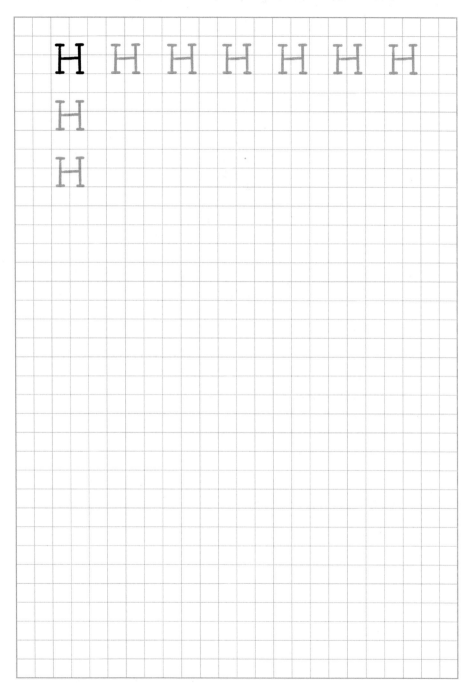

H H H H H H H
H
H

대문자 N

소문자에 이어 대문자 N도 폭의 기준이 되는 알파벳입니다.
H와 마찬가지로 네 점을 찍고 직선으로 이어 줍니다. 좌우 세리프와 왼쪽 세
리프를 만들어 줍니다. 오른쪽 아래 지점에는 세리프가 없습니다.

> **NG** 획과 획을 연결할 때에는 튀어나가는 부분이 없도록 자연스럽게 이어
> 줍니다.

대문자 E

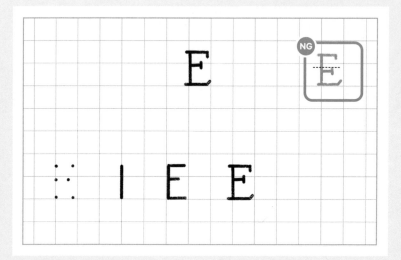

L과 같은 폭을 가집니다.

세리프를 감안한 기준 폭으로 점을 찍어 줍니다. 세리프가 없는 I을 그려 줍니다. 가로 획을 만들어 줍니다. 이때 위아래 가로 획은 길이가 같고 가운데 가로 획은 조금 짧게 그어 줍니다. 그림과 같이 세리프로 마무리합니다.

> **NG** 가로 획의 높이는 전체 높이의 절반보다 살짝 높아야 합니다.

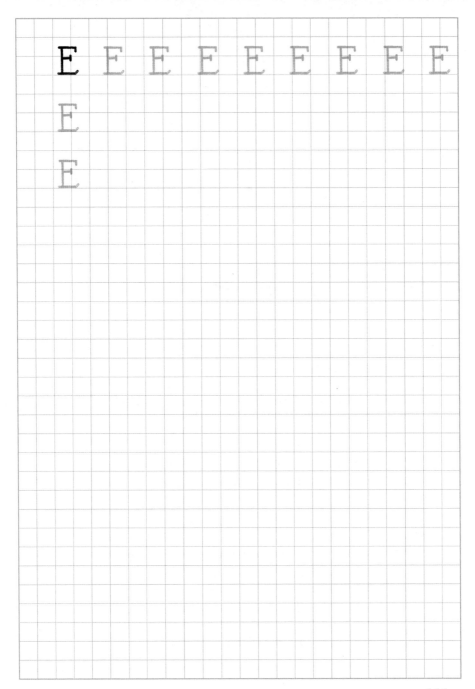

E E E E E E E E E
E
E

대문자 F

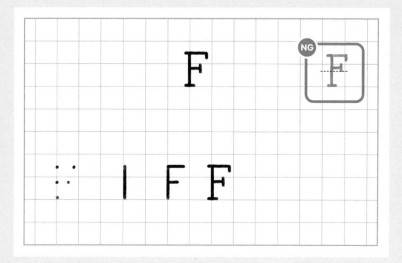

E에서 가장 아래 가로 획만 없는 형태입니다. E와 다른 점은 가운데 가로 획의 높이가 전체 높이의 절반에 위치한다는 점입니다.

> **NG** F는 E와 다르게 오른쪽 아래가 뚫려 있는 형태이므로 가운데 획이 높게 올라가면 오른쪽으로 쓰러질 듯 위태로워 보이기 쉽습니다.

> **tip** 한 문장에서의 특수한 경우를 제외한 모든 세리프는 같은 길이로 해주는 것이 좋습니다. 알파벳마다 가운데 획의 높이가 다른 경우가 있습니다. 전체 높이의 절반, 절반보다 위 혹은 절반보다 아래는 시각적으로 좀 더 안정적인 모양을 잡기 위함입니다. 비율이 기억나지 않을 때는 전체 높이의 절반으로 만들어 주어도 좋지만, 이러한 디테일이 쌓일 때 좀 더 퀄리티 좋은 알파벳을 완성할 수 있습니다.

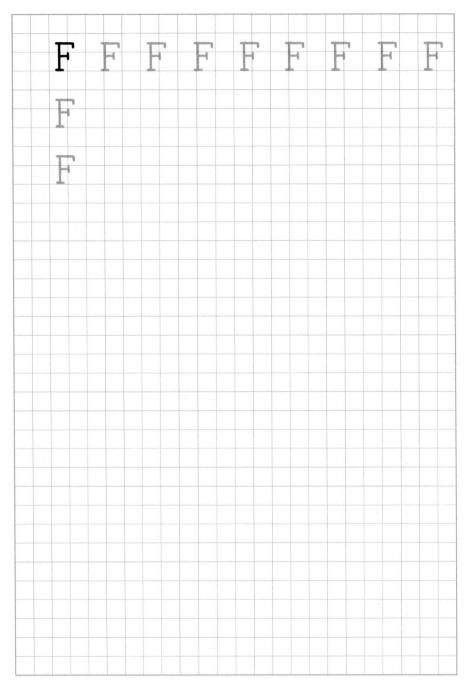

F F F F F F F F F

F

F

대문자 T

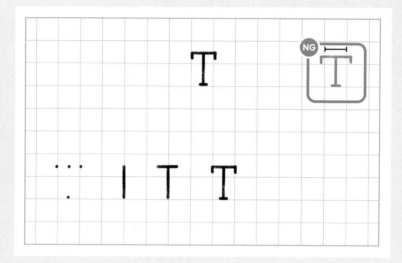

어센더 라인에서 기준 폭만큼 직선을 그려 줍니다. 첫 번째 획의 가운데 지점을 베이스 라인과 직각이 되도록 내려 줍니다. 세리프를 넣어 마무리합니다.

NG 가로 획 폭에 유의합니다.

대문자 A

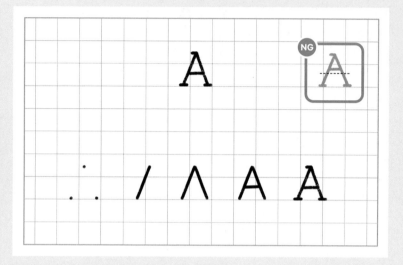

기준 폭을 가진 삼각형이라고 생각하면 됩니다.
세 점을 직선으로 이어 주고 가로 획을 그려 줍니다. 상단 세리프는 왼쪽만 그
어 주고 나머지는 좌우 세리프로 마무리합니다.

 가로 획의 높이는 전체 높이의 절반보다 조금 낮게 해 줍니다.

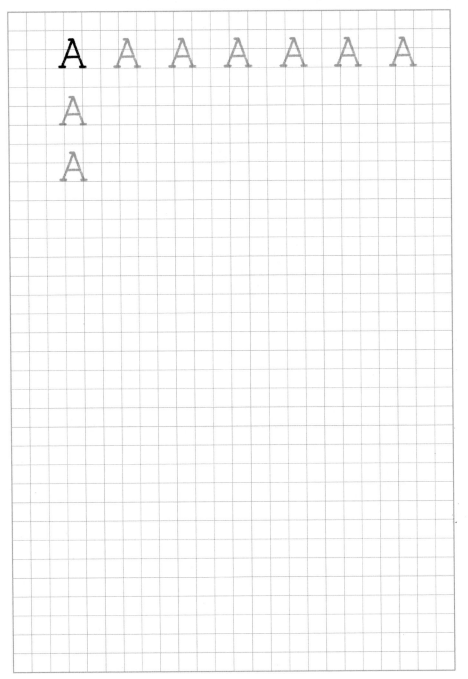

A A A A A A A

A

A

대문자 V

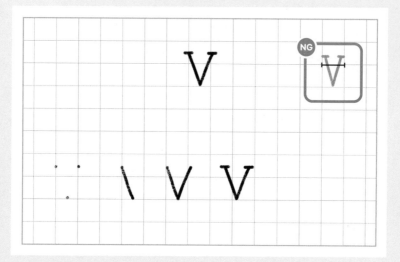

A와 위아래로 대칭되는 형태입니다.

실제로 V의 폭은 A와 같지만 단어를 쓸 때는 폭을 조금 좁게 써주는 것이 좀 더 안정적으로 보이는 경우가 많습니다. 이는 소문자에도 적용되며 v와 비슷한 형태인 y에도 적용됩니다.

NG 너무 좁아지지 않도록 합니다.

대문자 W

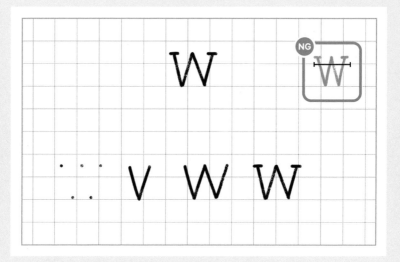

네모를 기준으로 5개의 점을 찍어 줍니다. 각각의 점은 다른 라인의 점과 점의 가운데에 위치합니다.

소문자와 마찬가지로 첫 번째, 세 번째 획 그리고 두 번째, 네 번째 획은 평행하게 만들어 줍니다.

> **NG** W와 M은 기준 폭보다 넓습니다.

W W W W W W W
W
W

대문자 M

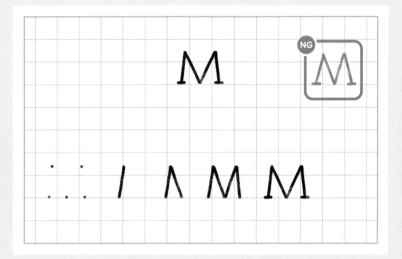

W를 뒤집어 놓은 형태이지만 자세히 보면 점의 위치가 미묘하게 다릅니다. M 의 점들은 마주 보는 다른 라인의 점들 사이에 위치하지 않습니다. M은 첫 번 째, 세 번째 획 그리고 두 번째, 네 번째 획이 각각 평행하지 않습니다.

 W와 전체 폭은 같지만 획과 획의 각도가 다른 점을 유의하세요.

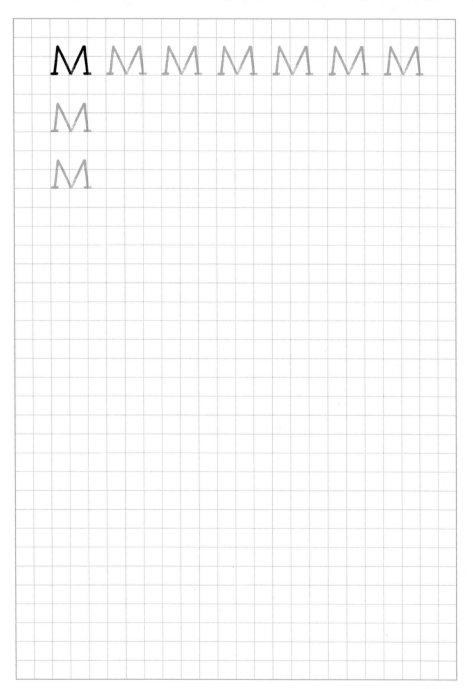

M M M M M M M
M
M

대문자 X

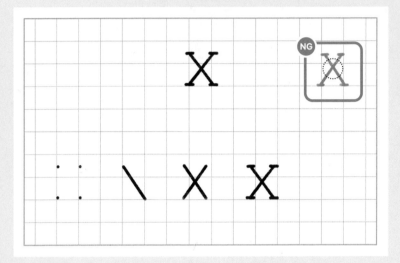

소문자 x와 같은 방식으로 씁니다. 획과 획이 겹치는 부분 역시 소문자와 마찬가지로 전체 높이의 가운데보다 살짝 높은 것이 좋아요.

교차점이 높아지지 않도록 합니다.

X X X X X X X X

X

X

대문자 Y

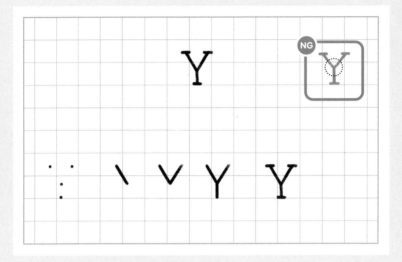

처음은 V와 같습니다. V의 모서리에 해당하는 지점과 베이스 라인을 직각으로 이어 줍니다. 좌우 세리프로 마무리합니다.

 처음 V모양의 모서리 지점은 전체 높이의 절반 혹은 절반보다 조금 낮게 잡아 줍니다.

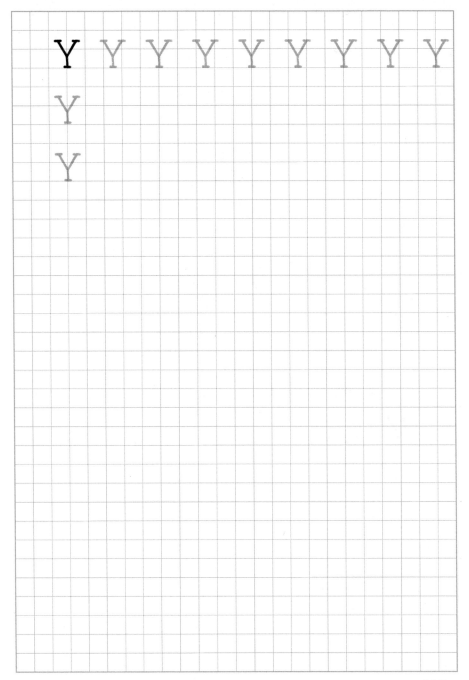

Y Y Y Y Y Y Y Y Y

Y

Y

대문자 Z

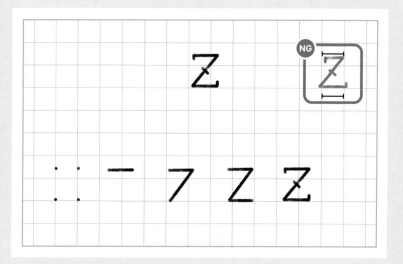

Z 역시 소문자와 쓰는 방법은 동일합니다.

 윗선의 길이는 아랫선의 길이보다 조금 작거나 같아야 합니다.

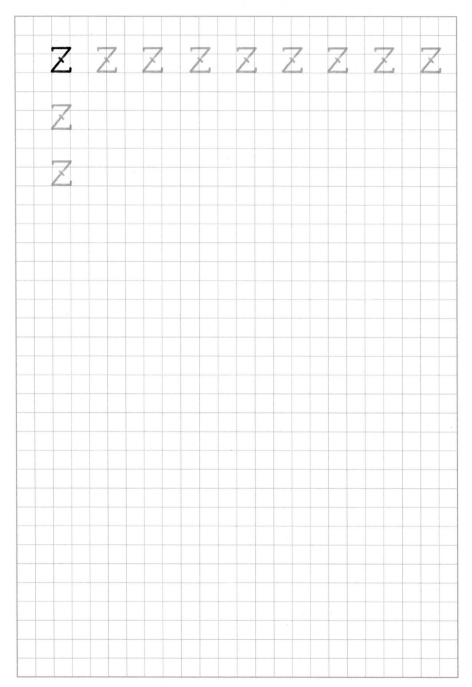

Z Z Z Z Z Z Z Z Z

Z

Z

대문자 U

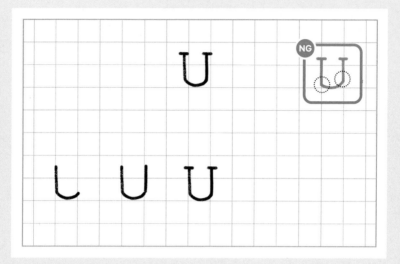

기준 폭만큼 자리를 잡고 왼쪽 먼저 직선을 내려 줍니다. 소문자 t와 같이 직선 후 아치를 이어 줍니다. 폭의 오른쪽 지점에서 아치가 끝나는 지점까지 직선을 이어 줍니다. 좌우 세리프로 마무리합니다.

처음부터 아치가 끝나는 지점을 가늠하기 힘들 땐 우선 왼쪽과 오른쪽 직선을 그린 후에 아치를 그려도 됩니다.

 직선이 끝나는 지점의 높이는 동일해야 합니다. U는 점과 점이 만나는 거리가 긴 편이므로 난이도가 어려운 알파벳에 속합니다.

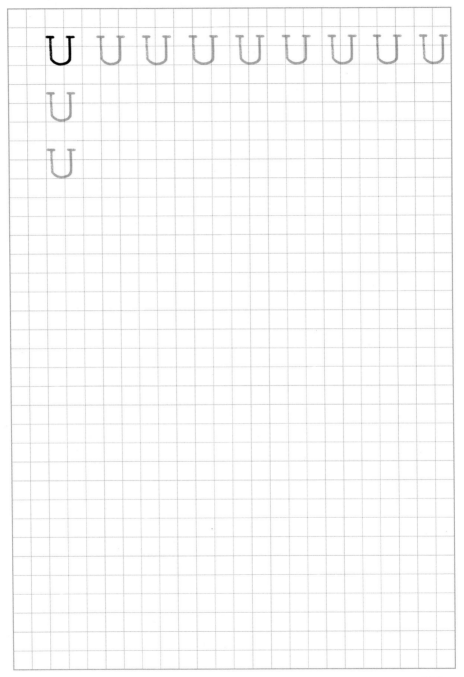

U U U U U U U U U U U

U

U

대문자 S

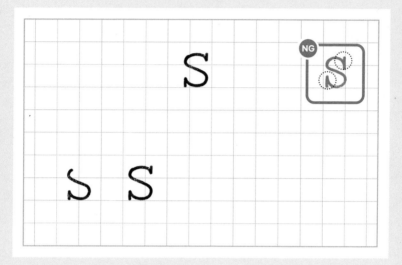

S 역시 소문자와 쓰는 방법은 동일합니다.

 소문자보다 당연히 크기가 커지므로 위아래 아치 모양이 너무 둥글게
되지 않도록 주의하세요.

S S S S S S S S S
S
S

대문자 B

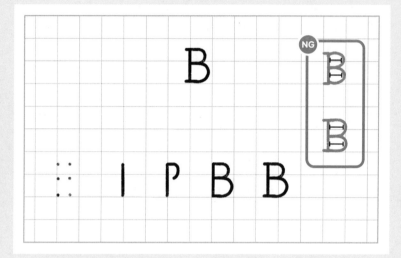

B는 알파벳의 오른편이 세리프가 아닌 아치 형태가 오면서 카운터를 형성하기 때문에 E나 L과 같은 알파벳보다 점의 위치는 더 좁습니다. 세리프를 감안하여 기준 폭에 맞게 점을 찍어 줍니다. 베이스 라인까지 직선을 그려 줍니다. 짧은 직선을 그리고 숫자 3과 같이 아치를 만들어 줍니다.

B도 E와 같이 가운데 획은 전체 높이의 절반보다 높습니다. 그래서 위보다 아래의 아치가 더 커야 하며 위보다 아래의 카운터를 더 크게 그려야 합니다. 왼쪽 세리프로 마무리합니다. 아치를 연결해 주는 짧은 직선 구간이 꼭 있어야 모양이 바로 잡힙니다.

 위쪽 카운터가 아래쪽보다 더 커지지 않도록 주의합니다.

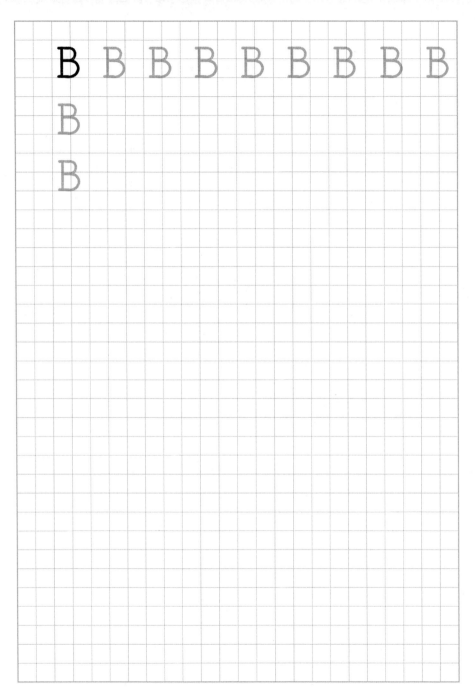

B B B B B B B B B
B
B

대문자 P

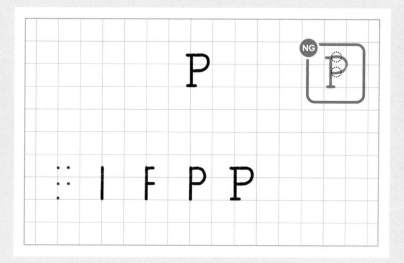

B에서 아래 카운터만 없는 형태입니다.
카운터가 만나는 지점은 전체 높이의 절반으로 잡아 줍니다.

tip B, P, R, K 그룹은 모두 기준 폭보다 좁은 알파벳들입니다.

P P P P P P P P P P

P

P

대문자 R

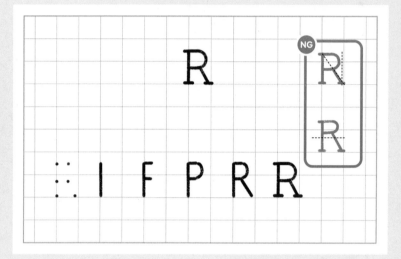

P를 그려 줍니다. 이때 카운터가 만나는 지점은 전체 높이의 절반 혹은 좀 더 낮게 잡아 줍니다.

다리를 그려주는 방법은 k와 비슷합니다. 카운터의 폭보다 살짝 오른쪽에 목표점을 잡고 가상 선을 생각하며 이어 줍니다. 세리프로 마무리합니다.

NG B, P, R의 첫 번째 카운터 위치는 B는 전체 높이의 절반보다 살짝 위, P 는 절반, R은 절반보다 살짝 아래로 오는 것이 이상적입니다.

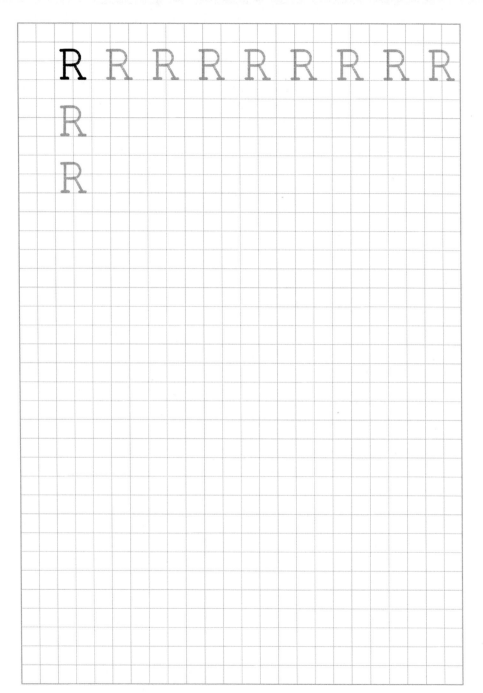

R R R R R R R R R R

R

R

대문자 K

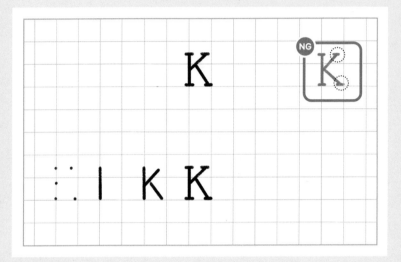

소문자 k와 점의 위치는 비슷합니다. 두 번째 획의 위치가 어센더 라인에서 시작하는 부분만 다릅니다. 다른 부분은 소문자 k와 같습니다.

 R과 K는 다리를 만드는 각도가 아주 중요합니다. 점 위치를 꼭 기억하세요.

K K K K K K K K K

K

K

대문자 O

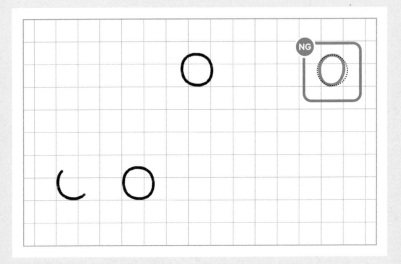

소문자 o와 쓰는 방법이 동일합니다. 이번 그룹의 기본이 되는 알파벳이므로 충분한 연습이 필요합니다.

NG 타원이 되지 않도록 조심하세요.

tip O, Q, C, G, D 그룹은 대문자 중에서도 난이도가 가장 높습니다. 아무 래도 기본적으로 원을 베이스로 하기 때문에 정확한 모양을 만들기가 다른 알파벳보다는 어려운 편입니다. 하지만 획의 구조를 알고 천천히 연습하다 보면 원의 형태가 서서히 좋아질 것입니다.

대문자 Q

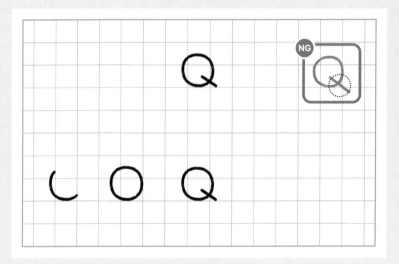

O를 그려 줍니다. O의 오른쪽 아래에 그림과 같이 테일을 붙여주면 완성됩니다.

테일 길이와 모양에 유의하세요.

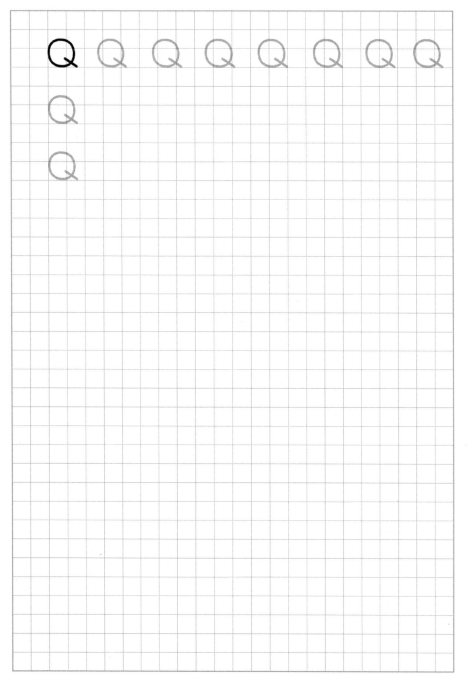

Q Q Q Q Q Q Q Q

Q

Q

대문자 C

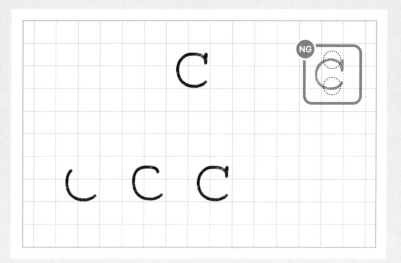

C는 대문자와 소문자가 쓰는 방법이 같습니다. 다만 대문자의 크기가 더 크기 때문에 본체와 세리프 사이 간격 또한 더 커지게 되는데 이 공간이 커지면 C 특유의 예쁜 모양이 나오지 않습니다. 세리프를 짧게 가져간다는 느낌으로 위 아래 아치를 너무 둥글지 않게 만들면 해결됩니다. 이는 G에도 적용됩니다.

O를 생각하며 반원을 그립니다. O의 나머지를 완성하듯 진행하다가 위쪽 방향으로 세리프를 그리며 마무리합니다.

소문자와 마찬가지로 두 번째 획과 세리프는 한 번에 이어 주는 것이 좋습니다. 특히 잉크로 썼을 때에는 획이 겹칠 때에 자연스럽게 잉크 또한 뭉쳐지게 되는데 이 과정에서 C 본체와 세리프의 공간을 자연스럽게 메워 줍니다. 연필로 연습할 때에는 볼 수 없는 현상이죠.

 아치들이 너무 둥글지 않도록 주의하세요.

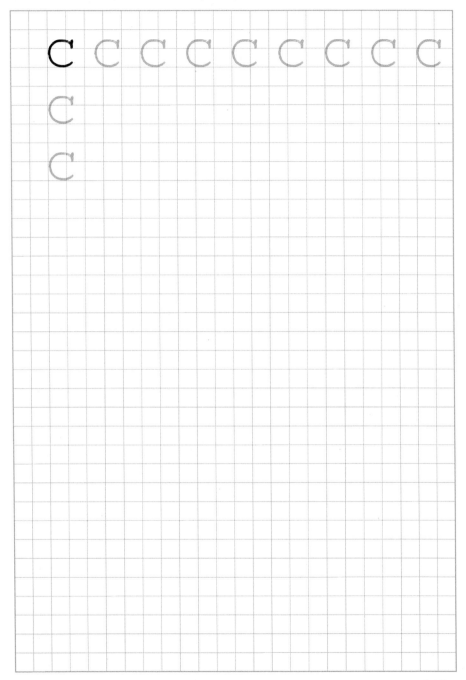

C C C C C C C C C C

C

C

대문자 G

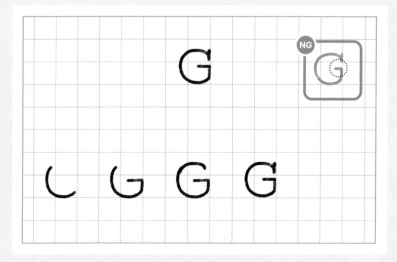

C를 완성합니다. 이제 ㄱ모양의 획을 붙입니다. 높이의 절반, 폭의 절반보다 살짝 오른쪽에서 시작하여 폭의 끝까지 직선으로 이어 주고 직각으로 내려오면서 첫 번째 획 끝 지점과 만나게 해 줍니다.

G 역시 C와 같이 위아래 아치는 너무 둥글지 않도록 합니다.

 가로 획이 너무 짧아지지 않도록 유의하세요.

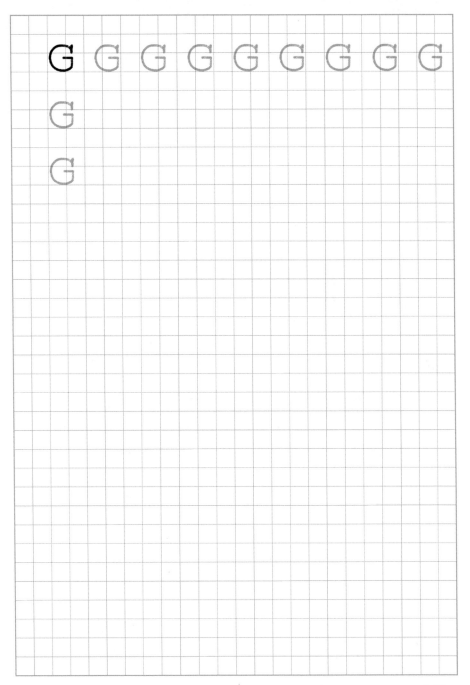

G G G G G G G G G

G

G

대문자 D

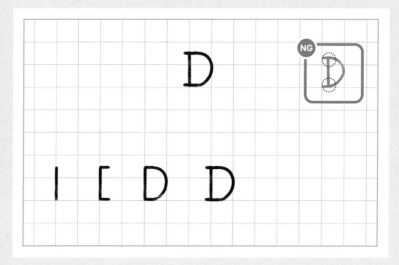

D는 B 그룹과 비슷한 형태지만 아치가 아주 큰 편이기 때문에 O 그룹에 포함하였습니다. O 그룹과 같이 연습하면 좀 더 쉽게 완성할 수 있을 것입니다.
어센더 라인과 베이스 라인을 이어주는 직선을 그립니다. 어센더 라인과 베이스 라인에 짧은 직선을 그어 줍니다. 그 사이를 큰 아치로 이어 줍니다. 세리프로 마무리합니다.

B, P, R의 카운터와 같이 짧은 직선 구간이 반드시 있어야 합니다.

D D D D D D D D D D

D

D

Typewriter font Calligraphy

· Part 04 ·

타이프라이터 폰트로 쓰는 단어

단어 쓰기

이제 단어를 써봅시다. 알파벳 연습이 충분히 되지 않더라도 괜찮습니다. 다른 서체를 공부할 때에는 알파벳을 충분히 연습한 후에 단어로 넘어가는 것이 좋습니다. 하지만 타이프라이터 폰트는 자간을 조율할 필요가 거의 없기 때문에 단어 연습을 통해서 알파벳 연습을 이어가도 좋습니다.

단어는 알파벳의 연속입니다. 타자기는 알파벳을 한 자 한 자 새겨나가며 단어와 문장을 완성합니다. 단어를 쓰더라도 알파벳 하나하나에 충실해야 합니다.

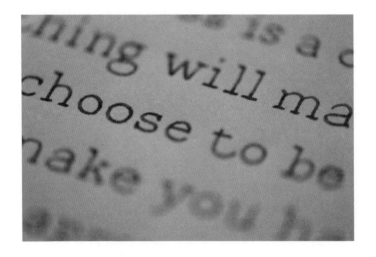

a부터 z까지 각각의 알파벳으로 시작하는 단어를 써봅시다. 같은 간격으로 써내려간다는 느낌으로 단어 연습을 시작해 보겠습니다.

apple / american

apple apple apple apple apple
apple apple apple apple apple

american american american
american american american

best / berry

best best best best best best
best best best best best best

berry berry berry berry berry
berry berry berry berry berry

cinema / coffee

cinema cinema cinema cinema
cinema cinema cinema cinema

coffee coffee coffee coffee coffee
coffee coffee coffee coffee coffee

dollar / design

dollar dollar dollar dollar dollar
dollar dollar dollar dollar dollar

design design design design
design design design design

espresso / egg toast

espresso espresso espresso

espresso espresso espresso

egg toast egg toast egg toast

egg toast egg toast egg toast

flower / fall in love

flower flower flower flower

flower flower flower flower

fall in love fall in love fall in love

fall in love fall in love fall in love

great / gook luck

great great great great great
great great great great great

good luck good luck good luck
good luck good luck good luck

hope / honey

hope hope hope hope hope hope
hope hope hope hope hope hope

honey honey honey honey honey
honey honey honey honey honey

ink / ice cream

ink ink ink ink ink ink ink
ink ink ink ink ink ink ink

ice cream ice cream ice cream
ice cream ice cream ice cream

jazz / jack-o'lantern

jazz jazz jazz jazz jazz jazz jazz
jazz jazz jazz jazz jazz jazz jazz

jack-o'lantern jack-o'lantern
jack-o'lantern jack-o'lantern

kino / korn

kino kino kino kino kino kino
kino kino kino kino kino kino

korn korn korn korn korn korn
korn korn korn korn korn korn

166

love / last christmas

love love love love love love love
love love love love love love love

last christmas last christmas
last christmas last christmas

movie / memory

movie movie movie movie movie
movie movie movie movie movie

memory memory memory memory
memory memory memory memory

note / night

note note note note note note
note note note note note note

night night night night night
night night night night night

oasis / object

oasis oasis oasis oasis oasis
oasis oasis oasis oasis oasis

object object object object
object object object object

peace / photography

peace peace peace peace peace
peace peace peace peace peace

photography photography photography
photography photography photography

queen / quiz

queen queen queen queen queen
queen queen queen queen queen

quiz quiz quiz quiz quiz quiz
quiz quiz quiz quiz quiz quiz

radio / rhythm

radio radio radio radio radio radio
radio radio radio radio radio radio

rhythm rhythm rhythm rhythm
rhythm rhythm rhythm rhythm

scene / summer vacation

scene scene scene scene scene
scene scene scene scene scene

summer vacation summer vacation
summer vacation summer vacation

tea / typewriter

tea tea tea tea tea tea tea
tea tea tea tea tea tea tea

typewriter typewriter typewriter
typewriter typewriter typewriter

unique / universe

unique unique unique unique unique
unique unique unique unique unique

universe universe universe universe
universe universe universe universe

victory / video

victory victory victory victory victory

victory victory victory victory victory

video video video video video video

video video video video video video

winter / world wide web

winter winter winter winter winter
winter winter winter winter winter

world wide web world wide web
world wide web world wide web

x-mas / xoxo

x-mas x-mas x-mas x-mas x-mas x-mas

x-mas x-mas x-mas x-mas x-mas x-mas

xoxo xoxo xoxo xoxo xoxo xoxo xoxo

xoxo xoxo xoxo xoxo xoxo xoxo xoxo

yesterday / youthful

yesterday yesterday yesterday
yesterday yesterday yesterday

youthful youthful youthful youthful
youthful youthful youthful youthful

zoo / zero

zoo zoo zoo zoo zoo zoo zoo
zoo zoo zoo zoo zoo zoo zoo

zero zero zero zero zero zero
zero zero zero zero zero zero

january / february

january january january january
january january january january

february february february february
february february february february

march / april

march march march march march
march march march march march

april april april april april april april
april april april april april april april

may / june

may may may may may may
may may may may may may

june june june june june june
june june june june june june

july / august

july july july july july july july
july july july july july july july

august august august august august
august august august august august

⧓

september / october

septmber september september
september september september

october october october october
october october october october

november / december

november november november
november november november

december december december
december december december

year / month

year year year year year year
year year year year year year

month month month month month
month month month month month

$\diamond\!\!\!-\!\!\!\diamond$

weekend / monday

weekend weekend weekend weekend
weekend weekend weekend weekend

monday monday monday monday
monday monday monday monday

tuesday / wednesday

tuesday tuesday tuesday tuesday
tuesday tuesday tuesday tuesday

wednesday wednesday wednesday
wednesday wednesday wednesday

thursday / friday

thursday thursday thursday thursday
thursday thursday thursday thursday

friday friday friday friday friday
friday friday friday friday friday

saturday saturday saturday saturday
saturday saturday saturday saturday

sunday sunday sunday sunday sunday
sunday sunday sunday sunday sunday

to do list / today

to do list to do list to do list to do list

to do list to do list to do list to do list

today today today today today

today today today today today

refresh / do nothing

refresh refresh refresh refresh
refresh refresh refresh refresh

do nothing do nothing do nothing
do nothing do nothing do nothing

begin / end

begin begin begin begin begin begin
begin begin begin begin begin begin

end end end end end end
end end end end end end

start / cheer up

start start start start start start
start start start start start start

cheer up cheer up cheer up cheer up
cheer up cheer up cheer up cheer up

favorite / holic

favorite favorite favorite favorite
favorite favorite favorite favorite

holic holic holic holic holic holic
holic holic holic holic holic holic

new / happy

new new new new new new
new new new new new new

happy happy happy happy happy
happy happy happy happy happy

gloomy / delicious

gloomy gloomy gloomy gloomy gloomy
gloomy gloomy gloomy gloomy gloomy

delicious delicious delicious delicious
delicious delicious delicious delicious

yummy / happy birthday

yummy yummy yummy yummy

yummy yummy yummy yummy

happy birthday happy birthday

happy birthday happy birthday

thank you / congratulations

thank you　thank you　thank you
thank you　thank you　thank you

congratulations !!　congratulations !!
congratulations !!　congratulations !!

good night / have a nice day

good night good night good night
good night good night good night

have a nice day have a nice day
have a nice day have a nice day

happy new year / merry christmas

happy new year happy new year
happy new year happy new year

merry christmas merry christmas
merry christmas merry christmas

Typewriter font Calligraphy

· Part 05 ·

타이프라이터 폰트로 쓰는
문장

팬그램 쓰기

팬그램(pangram)이란 a부터 z까지 모든 알파벳이 들어 있는 문장을 말합니다. 바꿔 말하면 한 문장 하나만 써도 모든 알파벳을 한 번씩은 쓸 수 있다는 뜻이 됩니다. 알파벳 하나하나, 아니면 단어만 쓰는 것이 지겨워 졌다면 팬그램을 쓸 차례입니다.

심지어 팬그램 자체도 여러 가지 문장이 있습니다. 팬그램 몇 문장만 외우면 손 풀 때 아주 요긴하게 쓸 수 있습니다.

The quick brown fox jumps over the lazy dog

The quick brown fox jumps over the lazy dog

The quick brown fox jumps over the lazy dog

Pack my box with five dozen liquor jugs

Pack my box with five dozen liquor jugs

Pack my box with five dozen liquor jugs

Sphinx of black quartz judge my vow

Sphinx of black quartz judge my vow

Sphinx of black quartz judge my vow

Sphinx of black quartz judge my vow

Black wizards loved a joyful camping
in the quiet galaxy

Black wizards loved a joyful camping
in the quiet galaxy.

Black wizards loved a joyful camping
in the quiet galaxy.

Black wizards loved a joyful camping
in the quiet galaxy.

문장 쓰기

단어가 알파벳의 연속이듯이 문장은 단어의 연속입니다. 당장 멋진 알파벳을 완성하지 못하더라도 52개의 알파벳 대소문자를 쓰는 방법만 안다면 충분히 도전할 수 있습니다. 처음에는 1~2문장만으로 시작하여 점점 문장의 수를 늘려 봅시다.

최종적으로 A4 1장 분량을 완성하는 것을 목표로 합니다. 알파벳의 퀄리티를 유지하기 위해서는 상당한 집중력을 필요로 합니다. 이제껏 연습을 해보아서 알겠지만 글씨를 쓴다는 것은 은근히 손목에 상당한 피로를 주는 작업입니다. 최대한 힘을 빼고 쓴다고 하여도 작은 글씨를 오랫동안 쓴다는 것은 결코 쉬운 일이 아닙니다.

그래서 장문 작업을 하게 된다면 중간중간 타이밍을 잘 맞추어 쉬어주는 것도 요령입니다 운동 경기 중에 타임아웃을 부르듯이 적절한 타이밍에 손목을 풀어주고 눈의 피로를 덜어주는 시간이 반드시 필요합니다.

하지만 그것이 리듬을 깨어버려서는 안 됩니다. 글씨를 오랫동안 쓸 수 있는 시간과 장소 등의 여건이 허락한다면 A4 한 장을 작업하더라도 한 호흡에 마무리하는 것이 가장 중요합니다. 이는 쉬지 않고 완성해야 한다는 뜻이 아닙니다. 중간중간 쉬더라도 그 흐름을 놓치지 않도록 긴장을 풀어서는 안 된다는 뜻입니다.

물리적 피로가 쌓여서 획이 틀어지는 것과 글씨를 쓰는 시간과 휴식의 틈에서 리듬을 놓쳐 글씨의 톤이 달라지는 것은 상당한 차이가 있습니다. 한 호흡에 작업을 마무리하면 혹 몇몇 글씨 모양이 맘에 들지 않더라고 전체적인 밸런스는 유지가 될 것입니다. 오늘 반을 완성하고 내일 또 반을 더하여 마무리한다면 마치 두 가지의 작품을 억지로 연결하는 느낌을 받을 수도 있습니다.

긴 시간에 나누어 한 작품을 완성해야 한다면 작품을 이어가기 전에 충분한 손 풀기로 최대한 같은 톤을 유지하는 것에 소홀히 하지 않아야 할 것입니다.

A day without laughter is a day wasted.
웃음 없는 하루는 낭비한 하루다.
— 찰리 채플린

A day without laughter is a day
wasted.

A day without laughter is a day
wasted.

A day without laughter is a day
wasted.

To love is to receive a glimpse of heaven.

사랑하는 것은 천국을 살짝 엿보는 것이다.

— 카렌 선드

To love is to receive a glimpse
of heaven.

To love is to receive a glimpse
of heaven.

To love is to receive a glimpse
of heaven.

Fortune helps the brave.

하늘은 용기 있는 자를 돕는다.

― 테렌스

Fortune helps the brave.

Fortune helps the brave.

Fortune helps the brave.

We only see what we know.

우리는 우리가 아는 것만 볼 수 있다.

— 요한 볼프강 폰 괴테

We only see what we know.

We only see what we know.

We only see what we know.

Have courage and be kind.

친절하게 대하고 용기를 가져라.
— 영화 〈신데렐라〉

Have courage and be kind.

Have courage and be kind.

Have courage and be kind.

Without music, life would be a mistake.

음악이 없다면 인생은 잘못된 것이다.

— 프레드리히 니체

Without music, life would be a mistake.

Without music, life would be a mistake.

Without music, life would be a mistake.

As soon as you trust yourself, you will know how to live.

스스로를 신뢰하는 순간 어떻게 살아야 할지 깨닫게 된다.

— 요한 볼프강 폰 괴테

As soon as you trust yourself, you will know how to live.

As soon as you trust yourself, you will know how to live.

As soon as you trust yourself, you will know how to live.

**I knew if I stayed around long enough,
something like this would happen.**

우물쭈물 하다가 내 이럴 줄 알았다.

― 버나드 쇼

I knew if I stayed around long enough,
something like this would happen.

I knew if I stayed around long enough,
something like this would happen.

I knew if I stayed around long enough,
something like this would happen.

That which is done out of love always takes
place beyond good and evil.

사랑으로 행해진 일은 언제나 선악을 초월한다.
— 프레드리히 니체

That which is done out of love always
takes place beyond good and evil .

That which is done out of love always
takes place beyond good and evil .

That which is done out of love always
takes place beyond good and evil .

─◇─

The flower that blooms in adversity is
the most rare and beautiful of all.

역경을 이겨내고 피어난 꽃이 모든 꽃 중에서 가장 아름답다.
— 영화 〈뮬란〉

The flower that blooms in adversity
is the most rare and beautiful of all.

The flower that blooms in adversity
is the most rare and beautiful of all

The flower that blooms in adversity
is the most rare and beautiful of all

◦◈◦

Life is full of pain and misery but the trick is to enjoy the few good things in the moment.

인생은 고통과 고난으로 가득해. 하지만 요령은 순간에
주어진 작은 좋은 일들을 즐기는 거야. — 애니메이션 〈심슨〉

Life is full of pain and misery but the
trick is to enjoy the few good things
in the moment.

Life is full of pain and misery but the
trick is to enjoy the few good things
in the moment.

Life is full of pain and misery but the
trick is to enjoy the few good things
in the moment.

If you love someone, you should believe
he would do a good deed.

누군가를 사랑한다면 그가 옳은 일을 할 거라는 믿음을 가져야 해.
— 애니메이션 〈심슨〉

If you love someone, you should believe
he would do a good deed.

If you love someone, you should believe
he would do a good deed.

If you love someone, you should believe
he would do a good deed.

People love what other people are passionate about.

사람들은 다른 사람들의 열정에 끌리게 되어 있어.
자신이 잊은 걸 상기시켜 주니까. — 영화 〈라라랜드〉

People love what other people are
passionate about.

People love what other people are
passionate about.

People love what other people are
passionate about.

In the book of life,
the answers aren't in the back.

인생이라는 책 안에서 해답은 뒤에 있지 않습니다.

— 애니메이션 〈스누피〉

In the book of life, the answers aren't
in the back.

In the book of life, the answers aren't
in the back.

In the book of life, the answers aren't
in the back.

To have broken heart means you have tried for something.

마음을 다쳤다는 건 당신이 뭔가를 위해 노력했다는 증거예요.

— 영화 〈어바웃 타임〉

To have broken heart means you have
tried for something.

To have broken heart means you have
tried for something.

To have broken heart means you have
tried for something.

All we can do is do our best to relish
this remarkable ride.

우리가 할 수 있는 건 이 훌륭한 여행을 즐기기 위해 최선을 다하는 것이다.
— 영화 〈어바웃 타임〉

All we can do is do our best to relish
this remarkable ride.

All we can do is do our best to relish
this remarkable ride.

All we can do is do our best to relish
this remarkable ride.

Live life as if there were no second chance.

다시 돌아올 두 번의 기회는 없다고 생각하고 삶을 살아야 해.
— 영화 〈어바웃 타임〉

Live life as if there were no second chance.

Live life as if there were no second chance.

Live life as if there were no second chance.

I love your eyes, and I love the rest of your face, too.

당신의 눈은 너무 아름다워요. 얼굴의 다른 부분들도 너무 예뻐요.

— 영화 〈어바웃 타임〉

I love your eyes. and I love the rest of your face. too.

I love your eyes. and I love the rest of your face. too.

I love your eyes. and I love the rest of your face. too.

Nature gives you the face you have at 20,
it is up to you to merit the face you have at 50.

20대 당신의 얼굴은 자연이 준 것이지만, 50대 당신의 얼굴은
스스로 가치를 만들어야 한다. — 가브리엘 코코 샤넬

Nature gives you the face you have at
20, it is up to you to merit the face you
have at 50.

Nature gives you the face you have at
20, it is up to you to merit the face you
have at 50.

Nature gives you the face you have at
20, it is up to you to merit the face you
have at 50.

장문 쓰기

Congratulations to you on your
wedding day. We hope this special
time is blessed with love, laughter
and happiness. As you embark on
your journey together, may your
bond graw stronger with each
passing year.

Congratulations to you on your
wedding day. We hope this special
time is blessed with love, laughter
and happiness. As you embark on
your journey together, may your
bond graw stronger with each
passing year.

Typewriter font Calligraphy

· Special ·

사쿠라 젤리롤 펜에 대하여

만년필 외 다른 펜을 원할 때는 앞서 준비물을 설명할 때 이야기한 사쿠라에서 나온 젤리롤 펜을 추천합니다. 젤리롤 펜도 라인이 다양한데 그 중에서도 수플레나 아쿠아립 1mm를 권장합니다.

타이프라이터 폰트는 기본적으로 살짝 굵은 글씨이기 때문에 펜 역시 굵은 편에 속하는 펜들이 쓰기에 적합합니다. 젤리롤 펜은 종이에 볼이 닿으면 잉크가 듬뿍 나오는 펜이기 때문에 만년필로 쓸 때와는 조금 다르게 써주는 것이 좋습니다. 바로 세리프 모양입니다.

만년필 M촉 사쿠라 젤리롤 펜

　　n, m, r 등의 알파벳에 들어가는 대각선 세리프를 직선으로 바꾸어 줍니다. 펜의 특성상 듬뿍 나오는 잉크를 세리프와 획 사이의 공간을 메워주는 용도로 응용할 수 있기 때문입니다. 단 a와 d처럼 아래쪽 대각선 세리프는 기존대로 대각선을 유지해 주어야 알파벳 밸런스가 무너지지 않습니다.

　　그럼 u는 어떻게 해야 할까요? 물론, 위쪽 대각선 세리프는 직선으로 아래쪽 대각선 세리프는 그대로 유지하면 됩니다.

영문 캘리그라피

펴낸날 초판 1쇄 2020년 9월 24일
2쇄 2022년 12월 2일

지은이 김상훈

펴낸이 강진수
편 집 김은숙, 김어연
디자인 임수현

인 쇄 (주)사피엔스컬처

펴낸곳 (주)북스고 **출판등록** 제2017-000136호 2017년 11월 23일
주 소 서울시 중구 서소문로 116 유원빌딩 1511호
전 화 (02) 6403-0042 **팩 스** (02) 6499-1053

ISBN 979-11-89612-78-8 13640

책 출간을 원하시는 분은 이메일 booksgo@naver.com로 간단한 개요와 취지, 연락처 등을 보내주세요.
Booksgo는 건강하고 행복한 삶을 위한 가치 있는 콘텐츠를 만듭니다.